1 枝鉛筆！

輕鬆畫插圖練習本

人物表情和動作、服裝、動物等大集合

Nozomi Kudo

前言

歡迎大家來到「1枝鉛筆！輕鬆畫插圖練習本」第2彈！

由於我們收到許多的反饋表示，前一冊未收錄「表情」的插圖有點可惜，因此這次的練習本就聚焦在「表情、動作和服裝」。

在規劃內容時著重於「用簡單的線條，描繪出一眼就可了解的圖示」。大家何不一起試試從「看步驟」→「描圖」→「畫圖」描繪出有動作的繪圖？本書在結尾處還有各種實際範例，都是運用每一章練習過的插圖創作而成。

現在大家就從喜歡的頁面開始動手畫吧！

本書的使用方法

從「看步驟」→「描圖」→「畫圖」3步驟學畫插圖。讓我們邊畫邊學吧！為「完成圖」著色也別有一番樂趣喔！

【喜歡～♡】

1. 步驟
像唱繪圖歌般一邊哼唱，一邊確認畫圖的步驟。

圓上畫個「人」，加上耳朵和雙馬尾

畫上「><」的眼睛，還有上揚的眉

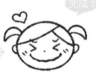
完成！
再加微笑和「♡」，完成！

2. 描一描
參考步驟，沿著淡淡的線稿描一描！

描一描！

3. 畫一畫
接著來畫一畫！超出框線也沒關係！

※每個人的繪圖習慣不同，依自己順手好畫的方法即可，步驟僅供參考。
※當僅用黑白線條也無法看出是什麼動物時，才會塗上灰色。
※書中收錄了各種主題，但圖像著重一目了然的表現勝於正式學名的描述。

Contents

第 7 章　插圖應用...193

第1章
髮型和臉部表情

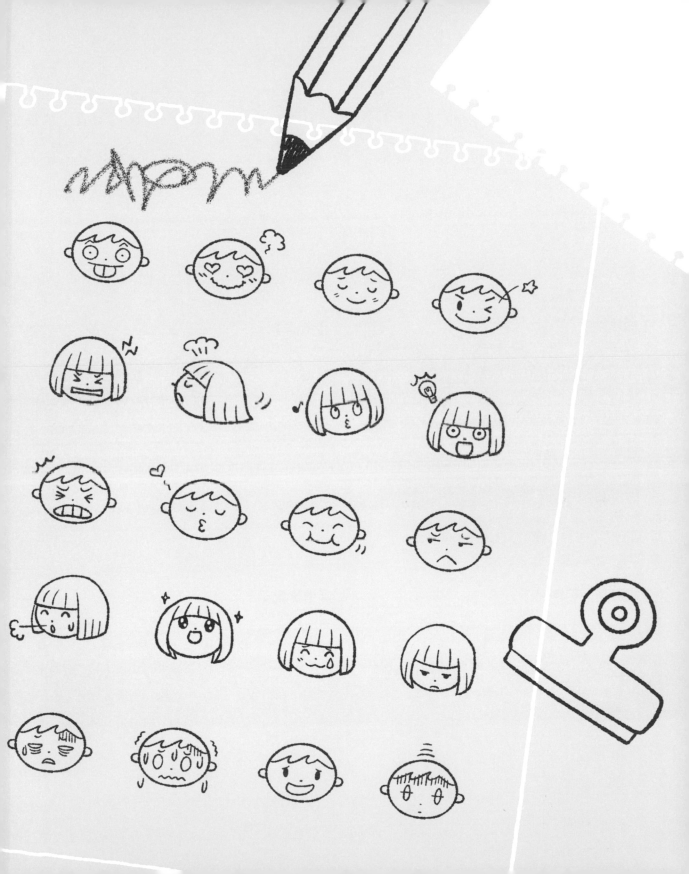

【隨興盤髮】

 → → 完成！

瀏海分兩邊，畫成　　　　頭頂加上捲捲毛，　　　　畫上表情，
「人」字形　　　　　　　　留一點髮鬚　　　　　　　　完成！

🖊 描一描！

【雙丸子頭】

 → → 完成！

瀏海分兩邊，畫成　　　　左右頭頂加上小丸子　　　　畫上表情，
「人」字形　　　　　　　　　　　　　　　　　　　　　完成！

🖊 描一描！

【側馬尾】

 → → 完成！

瀏海分兩邊，畫成　　　　加上髮圈和鬆馬尾　　　　畫上表情，
「人」字形　　　　　　　　　　　　　　　　　　　　完成！

🖊 描一描！

【髮辮】

 → → 完成！

瀏海分兩邊，畫成　　　　加上髮尾外翹的髮辮　　　　畫上表情，
「人」字形　　　　　　　　　　　　　　　　　　　　完成！

🖊 描一描！

【勾耳後短鮑伯頭】

 → → 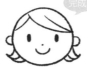 完成！

瀏海分兩邊，畫成　　　　左右加上外翹的髮尾　　　　畫上表情，
「人」字形　　　　　　　　　　　　　　　　　　　　完成！

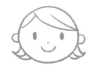

🖊 描一描！

【雙馬尾】

 → → 完成！

瀏海分兩邊，畫成　　　　加上兩束髮，　　　　　　　畫上表情，
「人」字形　　　　　　　　形狀像葉片　　　　　　　　完成！

🖊 描一描！

【外翹捲】

 → →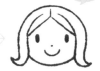

頭髮呈中分，左　　　畫出整顆頭　　　畫上表情，
右髮尾往外翹　　　　　　　　　　　完成！

描一描！

【髮帶造型】

 → →

好像在畫章魚頭　　　畫出下巴線條和　　畫上表情，
　　　　　　　　　　整顆頭　　　　　　完成！

描一描！

【齊長鮑伯頭】

 → →

斜斜的草莓　　　　　畫出下巴線條和　　畫上表情，
　　　　　　　　　　整顆頭　　　　　　完成！

描一描！

【蓬鬆鮑伯頭】

 → →

胖胖的茄子　　　　　畫出短短的頭髮　　畫上表情，
　　　　　　　　　　　　　　　　　　　完成！

描一描！

【慵懶鮑伯頭】

 → →

瀏海放下來，側邊　　加上下巴的線條，還　畫上表情，
頭髮往內彎　　　　　有內彎蓬鬆的頭髮　　完成！

描一描！

【菱形鮑伯頭】

 → →

瀏海放下來，側　　　加上下巴和圓圓的頭，畫上表情，
邊頭髮往內彎　　　　還有外翹的髮尾　　　完成！

描一描！

【勾耳後短髮】

 → →

完成！

露耳的輪廓，加上　　　　還有畫出分線的頭頂　　　　畫上表情，
一束前瀏海　　　　　　　　　　　　　　　　　　　　　　完成！

描一描！

【菱形中長髮】

 → →

完成！

一束前瀏海，還　　　　畫出分線的頭頂，　　　畫上表情，
有側邊的頭髮　　　　　加上外翹的髮尾　　　　完成！

描一描！

【鬆髮辮】

 → → →

完成！

露耳的輪廓　　　畫出整顆頭　　　加上鬆髮辮　　　畫上表情，
　　　　　　　　　　　　　　　　　　　　　　　完成！

描一描！

【波浪捲馬尾】

 → → →

完成！

露耳的輪廓，　　加上側邊垂落的頭髮　　再加波浪的　　畫上表情，
還有前瀏海　　　及後面的蝴蝶結　　　　捲髮　　　　完成！

描一描！

【波浪捲長髮】

 → →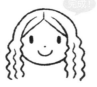

完成！

頭髮呈中分，側邊　　　左右再加上　　　　畫上表情，
頭髮是波浪捲　　　　　波浪捲　　　　　　完成！

描一描！

【慵懶長髮】

 → → →

完成！

瀏海加上　　　畫出下巴線條及　　畫出整顆頭，兩　　畫上表情，
微波浪　　　　另一邊的波浪捲　　邊再各加一束髮　　完成！

描一描！

14

【自然髮型】

畫出一個圓，兩　　加上柔順的瀏海，　　畫上表情，
隻耳朵稍往下　　斜向側邊的頭髮　　完成！

描一描！

【超短髮】

圓的兩邊有耳朵，　　畫出髮際線，　　畫上表情，
左邊稍微突起來　　將裡面塗黑　　完成！

描一描！

【蓬鬆層次剪】

畫出臉部的線條，　　畫出中分的頭頂，　　畫上表情，
還有鋸齒形瀏海　　還有兩邊的耳朵　　完成！

描一描！

【波浪捲】

瀏海分成一束和兩束　　畫出頭頂和耳朵　　畫上表情，
完成！

描一描！

【隨興波浪捲】

隨興的瀏海　　畫出頭頂和耳朵　　畫上表情，
完成！

描一描！

【旁分上抓】

上抓的瀏海　　畫出圓形輪廓　　畫出分線的　　畫上表情，
呈鋸齒狀　　至額頭　　頭頂　　完成！

描一描！

【馬尾1】

 → → 完成！

畫一個側臉　　加上髮圈和髮流　　畫上表情，和一束馬尾，完成！

描一描！

【馬尾2】

 → → 完成！

畫一個側臉　　後腦下方加上橡皮圈　　畫上表情，和一束馬尾，完成！

描一描！

【丸子頭】

 → → 完成！

畫一個側臉　　後腦下方加個小丸子　　畫上表情，完成！

描一描！

【短髮】

 → → 完成！

畫一個側臉，和往前的瀏海　　耳朵前面加上一束髮　　後面加上翹髮尾，完成！

描一描！

【側邊綁起的鮑伯頭】

 → → 完成！

畫一個側臉，後面有一個髮結　　加上朝向髮結的髮流，還有後面的頭髮　　畫上表情，完成！

描一描！

【狼尾頭】

 → → 完成！

畫一個側臉，和往前的瀏海　　加上4道鋸齒狀　　後頸加上翹髮尾，完成！

描一描！

【貝蕾帽】

 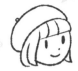

胖胖彎月亮，　　加上齊瀏海，還　　畫出臉型的　　畫上表情，
加上一顆小豆子　　有側邊的頭髮　　輪廓　　　　　完成！

描一描！

【針織帽】

 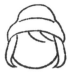

像一個鏡餅？　　加上兩側的頭髮，　畫出臉型的輪廓，　畫上表情，
　　　　　　　　還有鬆鬆的瀏海　　還有外側的頭髮　　完成！

描一描！

【棒球帽】

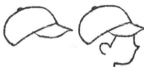

棒球帽側面　　　加上耳朵和　　　棒球帽的後面有　　畫上表情，
　　　　　　　　側臉　　　　　　翹髮尾　　　　　完成！

描一描！

【報童帽】

斜斜的小山，　　畫出帽簷和　　　加上兩側的　　　畫出縫線和表情，
再加個小圓　　　帽扣　　　　　　波浪捲　　　　　完成！

描一描！

【平頂草帽】

 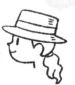

帽頂平平的草帽　　畫一張側臉　　　先加上耳朵，再　　畫出草帽編紋和
　　　　　　　　　　　　　　　　　畫後面的髮束　　表情，完成！

描一描！

【漁夫帽】

斜斜的　　　　　畫上繩帶和　　　加上側臉和　　　畫上表情，
水桶　　　　　　帽簷　　　　　　頭髮　　　　　　完成！

描一描！

【圓框眼鏡】

畫出兩側的頭髮　畫出臉型輪廓和圓眼鏡　畫上表情，完成！

描一描！

【戴眼鏡的側臉】

畫出眼鏡和側臉　畫出頭形，還有側邊的長髮鬢　加上馬尾　畫出髮流，完成！

描一描！

【黑框眼鏡】

頭髮三七分，畫出臉型的輪廓　加上耳朵和眼鏡　畫上表情，完成！

描一描！

【戴眼鏡的側臉2】

畫出眼鏡和側臉　再加上瀏海　再畫後面的頭髮，完成！

描一描！

【粗框眼鏡】

中分的頭髮，像是屋頂的形狀　畫出頭形輪廓和捲捲髮　畫出表情，戴上眼鏡，完成！

描一描！

【三角框眼鏡】

鮑伯頭女孩　加上三角框眼鏡　畫出表情，完成！

描一描！

【絲巾】

彎月的背上微突起

加上瀏海、輪廓和蝴蝶結

畫出後面的頭髮和表情,完成!

描一描!

【頭巾】

綁著頭巾的頭,再畫出耳朵

畫出臉型的輪廓,和露出的瀏海

畫出後面的頭髮和表情,完成!

描一描!

【蝴蝶結1】

 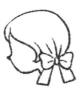

畫出側臉和頭形

畫個蝴蝶結

畫出表情,完成!

描一描!

【蝴蝶結2】

蝴蝶結下面是齊瀏海

畫出臉型的輪廓,還有側邊翹捲髮

畫出頭形和表情,完成!

描一描!

【兔耳裝飾】

畫出前瀏海,還有側邊閃彎的頭髮

畫出臉型和頭形

畫出兔耳裝飾和表情,完成!

描一描!

【貓耳裝飾】

貓耳裝飾的頭頂,還有側邊的頭髮

加上臉型輪廓和瀏海線條

畫出頭髮和表情,完成!

描一描!

髮型和臉部表情

【正面】

 → →

圓上有「人」字形　　　加上耳朵和雙馬尾　　　畫出表情，
瀏海　　　　　　　　　　　　　　　　　　　　　　完成！

描一描！

【斜側面】

 → →

圓上有瀏海，　　　　　加上雙馬尾　　　　　　畫出表情，
再畫出耳朵　　　　　　　　　　　　　　　　　　完成！

描一描！

【低頭】

 → 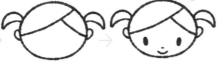 →

圓上的「人」字形，　　加上耳朵和　　　　　　畫出表情，
稍微往下移　　　　　　雙馬尾　　　　　　　　完成！

描一描！

【抬頭】

 → →

圓上的「人」字形，　　加上耳朵和　　　　　　畫出表情，
稍微往上移　　　　　　雙馬尾　　　　　　　　完成！

描一描！

【側面】

 → →

畫出一個圓，　　　　　加上耳朵和　　　　　　畫出綁起來的頭髮，
還有小鼻子　　　　　　分線　　　　　　　　　完成！

描一描！

【大笑】

 → →

圓上有「人」字形　　　加上耳朵和　　　　　　畫出眼睛和大笑
瀏海　　　　　　　　　雙馬尾　　　　　　　　的嘴，完成！

描一描！

【淚眼汪汪】

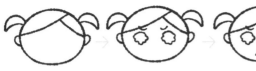

完成！

圓上畫個「人」，加上耳朵和雙馬尾 → 淚眼汪汪的雙眼 → 嘴巴畫成「ㄟ」字形，完成！

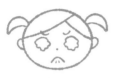

描一描！

【眼睛發亮】

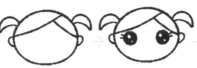

完成！

圓上畫個「人」，加上耳朵和雙馬尾 → 黑色眼珠閃亮亮 → 加上三角形的嘴巴和閃亮亮，完成！

描一描！

【傻眼】

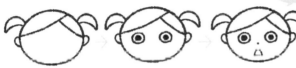

完成！

圓上畫個「人」，加上耳朵和雙馬尾 → 大大的眼睛呈雙重圓 → 加上嘴巴呈半圓形，完成！

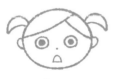

描一描！

【那是什麼呢？】

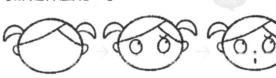

完成！

圓上畫個「人」，加上耳朵和雙馬尾 → 眼球斜斜往上看 → 加上嘴巴和「？」，完成！

描一描！

【氣噗噗！】

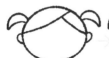 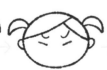 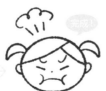

完成！

圓上畫個「人」，加上耳朵和雙馬尾 → 眉頭皺緊緊，眼睛睜睜往上揚 → 畫出鼓鼓的臉頰，完成！

描一描！

【爆笑】

完成！

圓上畫個「人」，加上耳朵和雙馬尾 → 眉毛不對稱，眼睛更上揚 → 加上大大的嘴巴和眼淚，完成！

描一描！

【什麼？！】

圓上畫個「人」，加上耳朵和雙馬尾　→　眼睛睜得大又圓　→　畫成驚訝的表情，完成！

描一描！

【驚嚇！】

圓上畫個「人」，加上耳朵和雙馬尾　→　額頭出現好多線，加上方形眼　→　加上方形嘴，完成！

描一描！

【啜泣……】

圓上畫個「人」，加上耳朵和雙馬尾　→　困惑眉加黑眼珠　→　畫上「m」形嘴，還有一滴淚，完成！

描一描！

【大哭】

圓上畫個「人」，加上耳朵和雙馬尾　→　畫上「＞＜」的眼睛，還有緊皺的眉　→　加上眼淚和汗水，完成！

描一描！

【喜歡～♡】

圓上畫個「人」，加上耳朵和雙馬尾　→　畫上「＞＜」的眼睛，還有上揚的眉　→　再加微笑和「♡」，完成！

描一描！

【好吃！】

圓上畫個「人」，加上耳朵和雙馬尾　→　還有彎彎的笑眼　→　再加吐舌和「！」，完成！

 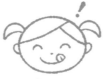

描一描！

【我忍……】

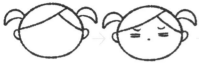 → 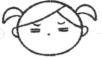 →

圓上畫個「人」，
加上耳朵和雙馬尾　　眼睛畫成雙重線，
配上緊皺的眉　　咬緊牙關，
完成！

描一描！

【尷尬吐舌】

圓上畫個「人」，
加上耳朵和雙馬尾　　一隻眼睛畫成
「く」字形　　加上吐舌的嘴巴，
完成！

描一描！

【心有不滿】

 → →

圓上畫個「人」，
加上耳朵和雙馬尾　　困惑眉加黑眼珠　　畫上半圓嘴巴和線圈，
完成！

描一描！

【焦急】

圓上畫個「人」，
加上耳朵和雙馬尾　　驚訝圓眼，
閉起嘴　　加上涔涔滴落的
汗水，完成！

描一描！

【得意竊笑】

 → →

圓上畫個「人」，
加上耳朵和雙馬尾　　困惑眉加黑眼珠　　嘴巴裡畫出牙齒，
完成！

描一描！

【嘆氣】

 →

圓上畫個「人」，
加上耳朵和雙馬尾　　雙眼閉起來　　「ㄟ」字嘴嘆出
一口氣，完成！

描一描！

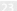

● 男生的各種表情

【正面】

 → → 完成！

畫出一個圓，
再加上耳朵　　　還有波浪狀　　　畫出表情，
　　　　　　　　瀏海　　　　　　完成！

描一描！

【斜側面】

 → → 完成！

畫出一個圓　　　加上波浪狀瀏海，　畫出表情，
　　　　　　　　和一隻耳朵　　　　完成！

描一描！

【低頭】

 → → 完成！

畫出一個圓，
再加上耳朵　　　波浪瀏海從中切　　下方再畫出表情，
　　　　　　　　　　　　　　　　完成！

描一描！

【抬頭】

 → → 完成！

畫出一個圓，
再加上耳朵　　　眼睛鼻子在上方　　嘴巴畫在正中間，
　　　　　　　　　　　　　　　　完成！

描一描！

【側面】

 → → 完成！

畫出一個圓，
還有小鼻子　　　加上耳朵露出的　　畫出眼睛和嘴巴，
　　　　　　　　頭髮　　　　　　　完成！

描一描！

【吐舌扮鬼臉】

 → → 完成！

畫出一個圓，再加
上耳朵，還有波浪　眼睛睜得大又圓　　直線嘴巴加吐舌頭，
狀瀏海　　　　　　　　　　　　　完成！

描一描！

【哭泣】

 → →

畫出一個圓,再加
上耳朵、瀏海和困
惑眉

還有「><」的
哭泣眼

再畫懊悔的嘴巴和
一滴淚,完成!

描一描!

【生氣】

畫出一個圓,再加
上耳朵、瀏海和上
揚的眉

畫上黑眼睛

嘴巴畫成大大的「ㄟ」字
形,再加上蒸氣,完成!

描一描!

【懷疑】

 → →

畫出一個圓,加上
耳朵、瀏海和不對
稱的眉

眼珠看向一邊

嘴巴畫成「ㄟ」
字形,完成!

描一描!

【不高興】

畫出一個圓,再
加上耳朵,還有
波浪狀瀏海

困惑眉加蝌蚪眼

嘴巴畫成尖尖的「ㄟ」
字形,完成!

描一描!

【不舒服】

畫出一個圓,再加
上耳朵,還有波浪
狀瀏海

眼睛下面有黑眼圈

加上半圓形嘴巴,
完成!

描一描!

【心情低落】

畫出一個圓,再加上耳
朵,還有波浪狀瀏海

空洞的眼睛和
額頭的線

再加上嘴巴和頭頂
的線,完成!

描一描!

【喜歡～♡】

畫出一個圓，再加上耳朵，還有波浪狀瀏海

眼睛變愛心

嘴巴畫一條抖動線，完成！

描一描！

【心情平和】

畫出一個圓，再加上耳朵，還有波浪狀瀏海

「八」字眉加「U」形眼

畫上微笑的表情，完成！

描一描！

【冒冷汗】

圓臉加耳朵和瀏海，還有白色的大眼

顫抖的嘴巴，額頭出現多條線

發抖又流汗，完成！

描一描！

【打噴嚏！】

畫出一個圓，再加上耳朵，還有波浪狀瀏海

緊閉的眼睛

大大的嘴巴中，噴出了飛沫，完成！

描一描！

【痛爆！】

畫出一個圓，再加上耳朵，還有波浪狀瀏海

緊閉的眼睛

加上說「一」的嘴型，完成！

描一描！

【我生氣囉！】

畫出一個圓，再加上耳朵，還有波浪狀瀏海

緊皺的眉頭，還有上揚的眼

加上氣憤發抖的嘴巴，完成！

 描一描！

【親一下】

 → →

畫出一個圓,再
加上耳朵,還有
波浪狀瀏海

加上「U」字形
眼睛

再加嘟起的嘴巴和
「♡」,完成!

描一描!

【眨眼】

 → →

畫出一個圓,再
加上耳朵,還有
波浪狀瀏海

一邊眼睛閉起來

畫個微笑和「☆」,
完成!

描一描!

【討厭】

 → →

畫出一個圓,再
加上耳朵,還有
波浪狀瀏海

困惑眉加黑眼珠

畫個變形的嘴巴,
完成!

描一描!

【嘴裡塞滿食物】

 → →

畫出一個圓,再
加上耳朵,還有
波浪狀瀏海

眼睛笑成瞇瞇眼

加上「H」形嘴巴,
完成!

描一描!

【酸】

 → →

畫出一個圓,再
加上耳朵,還有
波浪狀瀏海

眉頭緊皺,
眼睛緊閉

嘴巴是「×」加
橫線,完成!

描一描!

【辣】

 → →

畫出一個圓,再
加上耳朵,還有
波浪狀瀏海

緊皺的眉頭
加「><」眼

還有大大的舌頭,
完成!

描一描!

【正面】

 → → 完成！

一顆圓圓頭，　　　　畫出臉型的　　　　畫出表情，
加上齊瀏海　　　　　輪廓　　　　　　　完成！

✏️ 描一描！

【側面】

 → → 完成！

齊長的瀏海，　　　　加上臉型的輪廓，　　畫出表情，
側邊直角的頭髮　　　還有髮流和小巧鼻　　完成！

✏️ 描一描！

【一臉陰沉】

 → → 完成！

圓弧朝下的瀏海，加　　還有臉型的輪廓　　　畫出陰沉的表情，
上頭形和側邊頭髮　　　和髮流　　　　　　　完成！

✏️ 描一描！

【抬頭】

 → → 完成！

圓弧朝上的瀏海，加　　還有臉型的輪廓　　　表情稍微往上移，
上頭形和側邊頭髮　　　和髮流　　　　　　　完成！

✏️ 描一描！

【鬆了一口氣】

 → → 完成！

頭朝向斜側面　　　　微微彎起　　　　　繼長攤圓的嘴巴吐出一口
　　　　　　　　　　的笑眼　　　　　　氣，再加一滴汗，完成！

✏️ 描一描！

【充滿夢想】

 → → 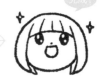 完成！

抬頭向上看　　　　　黑色眼珠閃亮亮　　　嘴巴稍微往上移，再
　　　　　　　　　　　　　　　　　　　加「☆」，完成！

✏️ 描一描！

【裝傻】

 →

頭朝正面歪一邊　　眼球咕溜　　嘟嘟嘴加「♪」，
　　　　　　　　往上看　　　完成！

描一描！

【靈光乍現！】

 →

頭朝正面看　　眼睛張得　　嘴巴張超大，再加一
　　　　　　圓滾滾　　　顆電燈泡，完成！

描一描！

髮型和臉部表情

【火大！】

 →

頭朝正面看　　眉頭緊皺，再加　　橫向長嘴巴，再加
　　　　　　「><」眼　　　鋸齒線，完成！

描一描！

【陪著落淚】

 →

頭朝正面看　　「八」字眉　　還有一滴淚，
　　　　　　加瞇瞇眼　　　完成！

描一描！

【哼！】

 →

頭朝側面又向上，　　加上髮流、上揚眉　　還有「ㄟ」形嘴巴和
頭髮微散開　　　和緊閉的眼　　　蒸氣，完成！

描一描！

【怒火中燒～】

 →

頭朝側面　　眼睛下方有　　加上說「一」的嘴
　　　　　黑眼圈　　　型和火焰，完成！

描一描！

【正面】

畫出瀏海的髮流，
臉型輪廓和波浪捲

再加頭形和
波浪捲

畫出表情，
完成！

描一描！

【斜側面】

畫出臉型的輪廓，
還有瀏海和波浪捲

再加頭形和
波浪捲

畫出表情，
完成！

描一描！

【抬頭】

畫出一點點的瀏海，
還有臉型和波浪捲

添加側邊的
波浪捲

表情稍微往上移，
完成！

描一描！

【側面】

臉型輪廓、瀏海
和小巧鼻

還有側邊和
後面的波浪捲

畫出表情和波浪
捲髮流，完成！

描一描！

【低頭】

瀏海加上波浪捲，
輪廓畫在正中間

再加頭形和
波浪捲

畫出表情，
完成！

描一描！

【我忍】

瀏海加上波浪捲，
輪廓畫在正中間

再加頭形和
波浪捲

畫出表情和一團
黑線，完成！

描一描！

【壞心眼】

 → →

畫出瀏海的髮流，
臉型輪廓和波浪捲

再加頭形和
波浪捲

畫上一張使壞的臉，
完成！

描一描！

【擔心】

 → →

畫出瀏海的髮流，
臉型輪廓和波浪捲

再加頭形和
波浪捲

加上困惑的眼睛和
三角嘴，完成！

描一描！

【肚子餓】

 → →

畫出瀏海的髮流，
臉型輪廓和波浪捲

再加頭形和
波浪捲

還有下垂的眉毛
和眼睛，完成！

描一描！

【討厭啦！】

 →

畫出臉型的輪廓，
還有瀏海和波浪捲

再加頭形和
波浪捲

還有「＞＜」的眼睛和
半圓形嘴，完成！

描一描！

【咦？】

 → →

畫出一點點的瀏海，
還有臉型和波浪捲

添加側邊的
波浪捲

表情呆萌地張開嘴，
加上「？」，完成！

描一描！

【唱歌】

 →

畫出瀏海的髮流，
臉型輪廓和波浪捲

再加頭形和
波浪捲

眼睛閉起張大嘴，
加上「♪」，完成！

描一描！

MEMO

喜歡的圖，再畫一次！

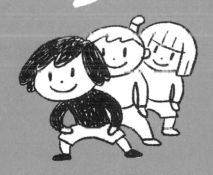

第 2 章
動作舉止

【和平】

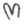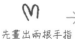 → →

先畫出兩根手指

加上彎曲拇指和
兩個小圓

畫個雙馬尾女孩

 →

將手臂伸長，
身體朝向斜側面

畫出表情，完成！

完成！

🖊描一描！

畫一畫

【戳酒窩】

 → →

畫一個「拳頭」　將食指伸出

畫個鮑伯頭女孩

 →

添加身體的線條，
連接上手臂

畫出表情，完成！

完成！

🖊描一描！

畫一畫

【OK】

 → →

3根手指
張開開

加上指尖相連的
手指和手掌

畫出臉型輪廓、手臂
和身體

 →

畫個長髮女孩

畫出表情，完成！

完成！

🖊描一描！

畫一畫

【嗯～原來如此】

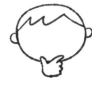 → →

伸出拇指
和食指

畫出三座矮山後
連線

畫個有波浪瀏海的男孩

 →

畫出手臂加身體

畫出表情，完成！

完成！

🖊描一描！

畫一畫

【Bye Bye】

畫個鮑伯頭女孩

手舉至臉旁 → 畫出表情，完成！

完成！

描一描！

畫一畫

【就是呢……】

畫個鮑伯頭女孩

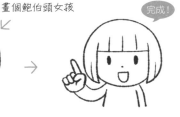

手舉至臉旁，伸出了食指 → 畫出表情，完成！

完成！

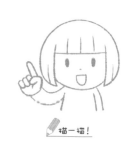

描一描！

畫一畫

【不行！】

畫個雙馬尾女孩 → 手臂彎曲，手就畫在下巴旁

完成！

另一隻手臂，要畫在內側 → 畫出表情，完成！

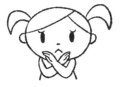

畫一畫

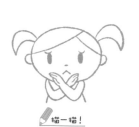

描一描！

【你說什麼】

畫出雙馬尾和耳朵 → 4根手指在耳後，再畫出手臂

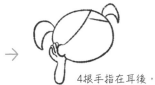

完成！

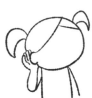

加上身體和另一隻手臂 → 畫出表情，完成！

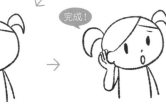

畫一畫

描一描！

【思考】

交叉的手臂中間
畫一個圈

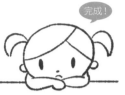

加上雙馬尾和耳朵

完成!

畫出表情和桌子的邊線,
完成!

✏描一描!

畫一畫

【托腮1】

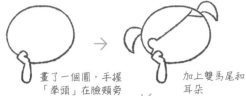

畫了一個圈,手握
「拳頭」在臉頰旁

加上雙馬尾和
耳朵

完成!

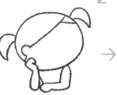 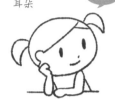

放在桌上的手臂

畫出表情和桌子的
邊線,完成!

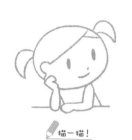

✏描一描!

畫一畫

【托腮2】

鮑伯頭女孩,
下巴靠在手背上

畫出另一手和雙臂

完成!

畫出表情和桌子的
邊線,完成!

✏描一描!

畫一畫

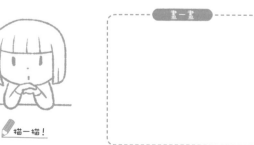

【托腮3】

蓬鬆的瀏海,兩個
「拳頭」托下巴

畫出波浪捲

完成!

 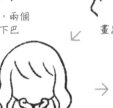

還有撐在桌面的
手臂

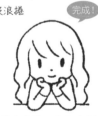

畫出表情和桌子的邊線,
完成!

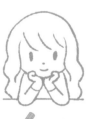

✏描一描!

畫一畫

【開動了】

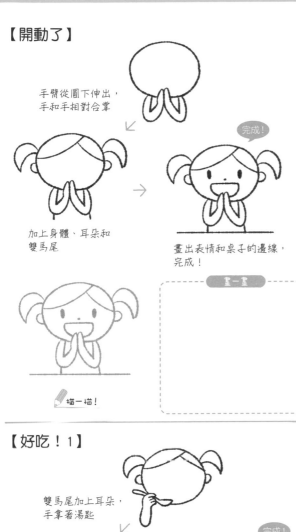

手臂從圖下伸出，
手和手相對合掌

加上身體、耳朵和
雙馬尾

完成！

畫出表情和桌子的邊線，
完成！

畫一畫

描一描！

【喝飲料】

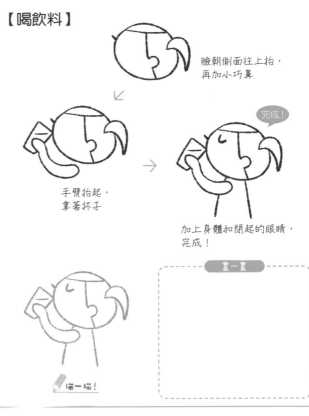

臉朝側面往上抬，
再加小巧鼻

手臂抬起，
拿著杯子

完成！

加上身體和閉起的眼睛，
完成！

畫一畫

描一描！

【好吃！1】

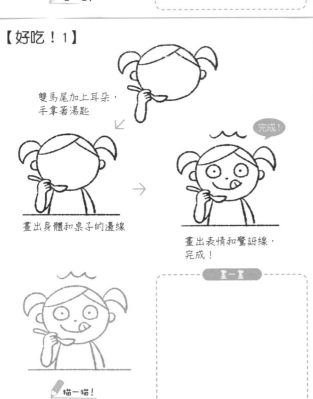

雙馬尾加上耳朵，
手拿著湯匙

畫出身體和桌子的邊線

完成！

畫出表情和驚訝線，
完成！

畫一畫

描一描！

【好吃！2】

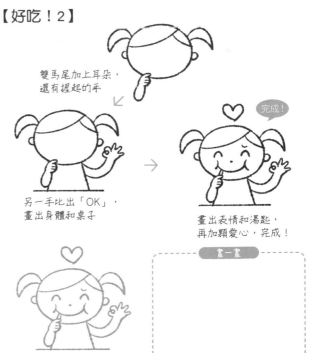

雙馬尾加上耳朵，
還有握起的手

另一手比出「OK」，
畫出身體和桌子

完成！

畫出表情和湯匙，
再加顆愛心，完成！

畫一畫

描一描！

【苦惱中】

鮑伯頭女孩歪著頭

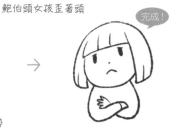

雙臂交叉的姿勢

畫出表情,完成!

完成!

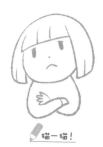

描一描!

畫一畫

【擦汗】

畫顆鮑伯頭,
再加條手帕

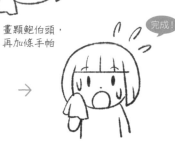

畫出身體

加上表情和汗水,完成!

完成!

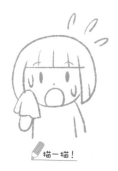

描一描!

畫一畫

【是這樣啊?】

鮑伯頭女孩

畫出右手在頭後
的身體

畫出表情和動作線,
完成!

完成!

描一描!

畫一畫

【這下麻煩了……】

鮑伯頭女孩,
手遮住了臉

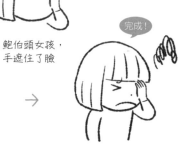

畫出身體

畫出表情和一團黑線,
完成!

完成!

描一描!

畫一畫

【雙手舀起】

畫出側臉和一隻手

稍微重疊的內側手

完成！

畫出頭髮和身體

畫出臉孔和滴水，完成！

畫一畫

✏️描一描！

【太美味了】

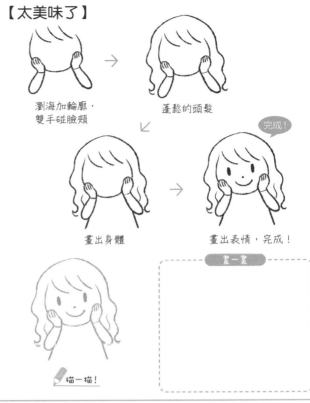

瀏海加輪廓，
雙手碰臉頰

蓬鬆的頭髮

完成！

畫出身體

畫出表情，完成！

畫一畫

✏️描一描！

【睡覺】

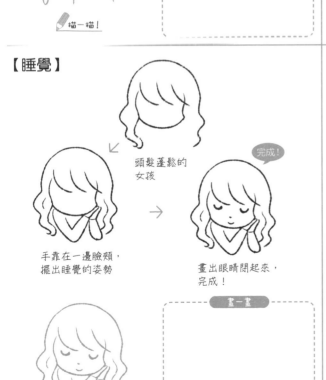

頭髮蓬鬆的
女孩

完成！

手靠在一邊臉頰，
擺出睡覺的姿勢

畫出眼睛閉起來，
完成！

畫一畫

✏️描一描！

【蛤！】

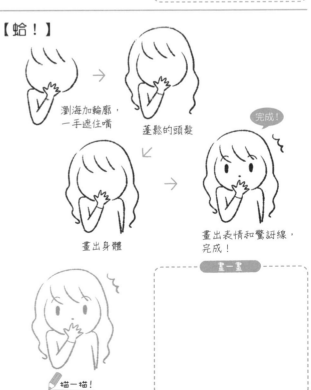

瀏海加輪廓，
一手遮住嘴

蓬鬆的頭髮

完成！

畫出身體

畫出表情和驚訝線，
完成！

畫一畫

✏️描一描！

● 女生的全身姿勢

【高興】

雙馬尾的頭，
手掌放下巴

畫出耳朵和連身裙

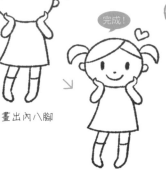

畫出內八腳

完成！

加上微笑和愛心，
完成！

描一描！

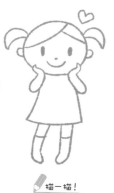

畫一畫

【比出和平的姿勢】

頭歪向一邊，
和平手勢放額頭

雙馬尾加耳朵，
連身裙加手插腰

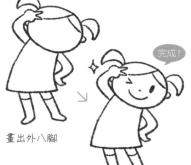

畫出外八腳

完成！

畫出眨眼的表情，
完成！

描一描！

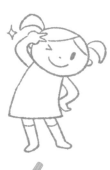

畫一畫

【裝模作樣】

頭歪向一邊，
加上雙馬尾和耳朵

雙手收攏在前面，
畫出連身裙

畫出內八腳

完成！

一張微笑的臉，
完成！

描一描！

畫一畫

【拜託！】

畫出一個圓，
雙手合掌在臉前

畫上雙馬尾，
再加上耳朵

畫出連身裙

完成！

加上雙腳和緊閉的雙眼，
完成！

描一描！

【對不起！】

低頭加上雙馬尾

雙手交叉在前面

加上連身裙，
雙腳要併攏

完成！

加上表情、汗水和動作線，
完成！

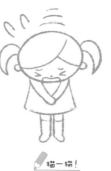

描一描！

【謝謝！】

雙馬尾女孩

雙手在胸前

身穿連身裙，
腳站「八」字形

完成！

加上表情和效果線，
完成！

描一描！

【耍性子】

 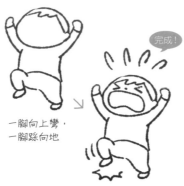

圖臉加波浪狀瀏海，
只畫出單耳

畫出往上伸出的雙手，
再畫出上衣

一腳向上彎，
一腳踩向地

完成！

加上表情、淚水和
動作線，完成！

🖊描一描！

畫一畫

【生氣！】

圖臉加波浪狀瀏海，再
畫出耳朵

O形腿

一手伸直，一手彎
曲，再畫出上衣

完成！

加上表情和爆炸線，
完成！

🖊描一描！

畫一畫

【害羞……】

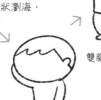 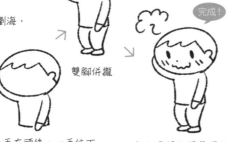 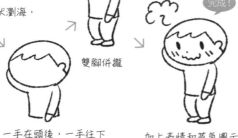

圖臉加波浪狀瀏海，
只畫出單耳

一手在頭後，一手往下
放，再畫出上衣

雙腳併攏

加上表情和蒸氣圖示，
完成！

完成！

🖊描一描！

畫一畫

【嚇一跳！】

 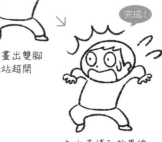

圖臉加波浪狀瀏海，
再畫出耳朵

身體後仰，加上手

畫出雙腳
站超開

加上表情和效果線，
完成！

完成！

🖊描一描！

畫一畫

【鬆一口氣】

圓臉加波浪狀瀏海，
只畫出單耳

畫出身體和手臂，
一手在胸前

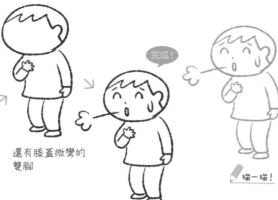

還有膝蓋微彎的
雙腳

完成！

加上表情和口吐氣，
完成！

描一描！

【累爆】

圓臉加波浪狀瀏海，
只畫出單耳

加上雙手的身體

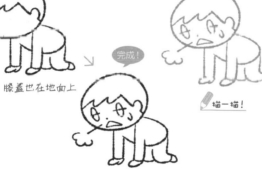

膝蓋也在地面上

完成！

加上表情和口中的嘆息，
完成！

描一描！

【提不起興趣】

圓臉邊有一點瀏海，
只畫出單耳

手枕在頭後面，
身體呈仰躺

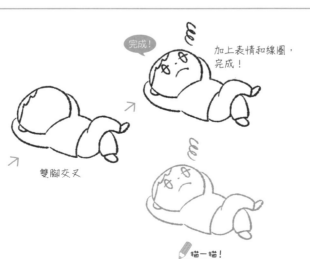

雙腳交叉

完成！

加上表情和線圈，
完成！

描一描！

【要認真囉！】

圓臉加波浪狀瀏海，
再畫出耳朵

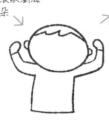

畫出加油姿勢和
身體

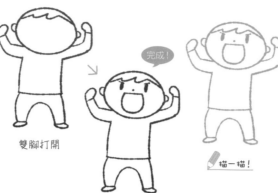

雙腳打開

完成！

畫出表情，
完成！

✏️ 描一描！

畫一畫

【做得好！】

頭的旁邊有大大的讚

畫出伸直手臂，
再加身體和手插腰

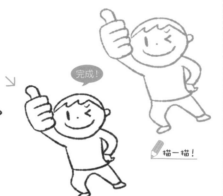

雙腳站穩

完成！

畫出眨眼的表情，
完成！

✏️ 描一描！

畫一畫

【雙手插口袋！】

圓臉微傾斜，加上
瀏海和耳朵

雙臂順著身體
往下畫

畫出雙腳，手
插在褲子口袋

畫出表情，
完成！

完成！

✏️ 描一描！

畫一畫

● 長髮女孩的全身姿勢

【加油！】

畫一個半圓，再
加蓬鬆的頭髮

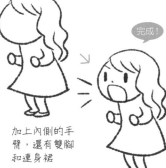

手臂彎曲，
手握拳

加上兩側的手
臂，還有雙腳
和連身裙

完成！

畫出表情和效果線，
完成！

描一描！

畫一畫

【萬歲！】

雙臂高舉，頭上
有一點點瀏海

加上蓬鬆的頭髮

雙腳從連身裙伸出

完成！

畫出表情和效果線，
完成！

描一描！

畫一畫

【我忍……】

往下低的頭，
有較多瀏海

雙臂伸直往下放，
手緊握

雙腳從連身裙
伸出往外開

完成！

畫出表情和發抖線，
完成！

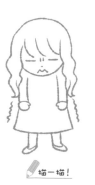

描一描！

畫一畫

鮑伯頭女孩的全身姿勢

【包在我身上！】

鮑伯頭女孩

一手在胸前，
一手在身後

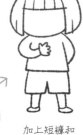

加上短褲和
打開的腳

完成！

畫出表情和動作線，
完成！

描一描！

畫一畫

【讚！】

鮑伯頭歪向一邊，
放大伸出的手指

另一隻手放在身後

加上短褲和
傾斜的腳

完成！

加上眨眼和閃亮亮，
完成！

描一描！

畫一畫

【同意】

畫出往上抬的
鮑伯頭

一手伸直舉起，
一手在身體的側邊

加上短褲和
伸直的腳

完成！

還有說聲「好」的大嘴巴，
完成！

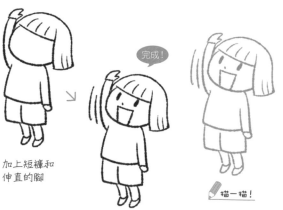

描一描！

畫一畫

【腳輕踢】

鮑伯頭歪向一邊

畫出身體，手臂在後

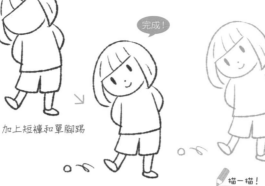

加上短褲和單腳踢

完成！

加上滾動石頭和表情，
完成！

描一描！

【噓……】

鮑伯頭女孩，
食指放嘴上

畫出身體和雙臂

加上短褲和
伸直腿

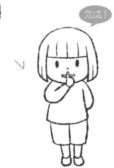

還有說「噓」的嘴巴，
完成！

完成！

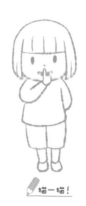

描一描！

【點頭行禮】

畫出在低頭的鮑伯頭

肩膀兩側伸出手，
重疊在前面

短褲和雙腳

閉起眼睛和嘴巴，
完成！

完成！

描一描！

【啜泣】

鮑伯頭朝下，
加上一個小圓

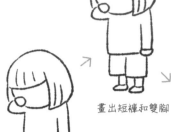

從小圓寫個「く」字，變成了
手臂，再畫身體和另一隻手

畫出短褲和雙腳

加上表情和淚水，
完成！

完成！

描一描！

畫一畫

【嚎啕大哭】

畫出一個圓，再
加上耳朵

瀏海往上移，
再加雙馬尾

裙子下面是膝蓋，
雙臂下垂

加上表情和淚水，
完成！

完成！

描一描！

畫一畫

【不甘心】

縱長的圓和手臂

畫出頭髮、耳朵、鼻子
和身體

膝蓋跪地呈「Orz」姿勢

加上表情和淚滴，完成！

完成！

描一描！

畫一畫

● 炎熱／寒冷

【很熱】

男孩朝向斜側面

單手狂搧風，
在T-shirts加上手臂

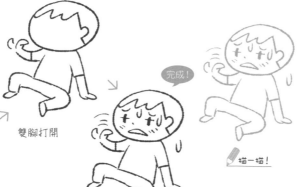

雙腳打開

加上表情、汗水和搧風線，
完成！

完成！

✏️描一描！

【很冷】

男孩的頭
朝正面

雙臂交叉在胸前

單腳往上舉

加上表情和發抖線，
完成！

完成！

✏️描一描！

【強風】

頭髮凌亂，
手遮頭

保持平衡的另一隻
手臂和上半身

站穩腳跟防吹走

畫出表情和狂風，
完成！

完成！

✏️描一描！

畫一畫

畫一畫

畫一畫

第2章　動作舉止

【走路】

鮑伯頭朝斜側面

畫出大幅擺動的手臂，
再畫出身體

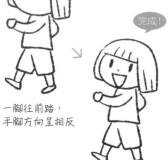

一腳往前踏，
手腳方向呈相反

畫出表情，完成！

完成！

描一描！

【跑步】

朝向側面的男孩，
並畫出表情

手臂大幅地揮動，
身體向前傾

完成！

雙腳前後邁開，
再加上陰影，完成！

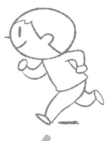

描一描！

【小步輕跳】

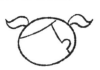

朝斜側面的
雙馬尾

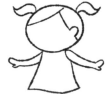

雙手往兩邊開，
加上連身裙

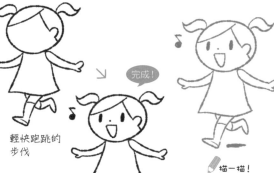

輕快跑跳的
步伐

完成！

畫出表情和陰影，
完成！

描一描！

52

● 手提／搬運

【送禮】

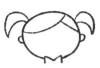

雙馬尾的頭，下巴
有個「M」字形 ↘

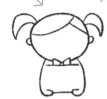

畫出蝴蝶結，
箱子的上下邊和雙手

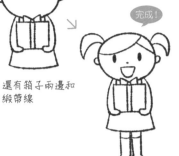

還有箱子兩邊和
緞帶線

完成！

畫出表情和雙腳，
完成！

描一描！

畫一畫

【肩背】

長髮蓬鬆的女孩

手臂彎曲，
肩上有背帶

下面有包包，加上
衣服和另一隻手

完成！

加上表情和走路的腳，
完成！

描一描！

畫一畫

【推車】

朝側面的鮑伯頭女孩

畫出手抓橫捍和身體

短褲、雙腳和
推車外框

完成！

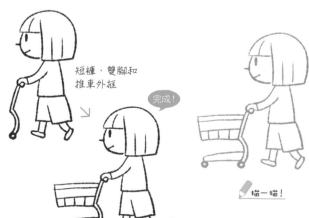

畫出推車，
完成！

描一描！

畫一畫

● 在牆邊的姿勢

【靠牆】

畫出面向側邊的
女孩和表情

畫出背部微彎和衣服

完成！

畫出雙腳和牆壁線，
完成！

✏描一描！

【隱身】

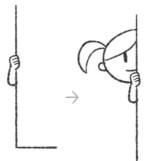

牆壁側邊
伸出一隻手

雙馬尾的半邊臉

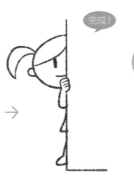

完成！

加上一點點的腳和衣襬，
完成！

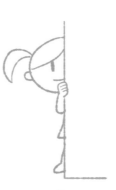

✏描一描！

【反省】

鮑伯頭女孩，
手往前伸直

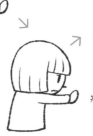

畫出身體

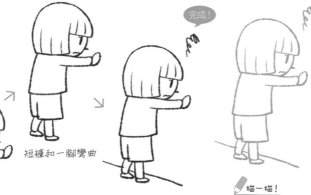

短褲和一腳彎曲

完成！

加上牆壁線和一團黑線，
完成！

✏描一描！

畫一畫

● 書寫／閱讀

【書寫】

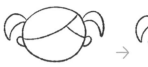

雙馬尾女孩

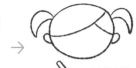

手握鉛筆

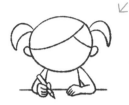

另一隻手放在桌上，再畫出身體

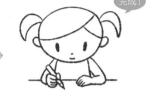

完成！

加上看向手邊的表情，完成！

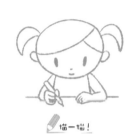

描一描！

【閱讀】

書本打開的兩側，稍微露出手

畫出書本的下緣和書背

書本上方有半張臉

完成！

畫出表情，完成！

描一描！

【打電腦】

長髮女孩朝向斜側面

加上筆電的掀蓋，還有鍵盤和一隻手

另一隻手和桌子的邊線

完成！

加上表情、鍵盤和椅子，完成！

描一描！

【看手機】

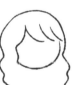

長髮女孩朝向斜側面

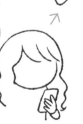

還有另一隻操作的手

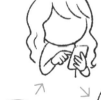

先畫一隻手，再畫出手機

完成！

眼睛視線朝畫面，完成！

描一描！

第2章 動作舉止

55

● 穿衣整束

【穿外套】

斜側面的鮑伯頭
女孩

加上臉、半邊衣服，
和伸向後面的手

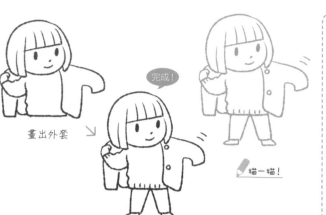

畫出外套

完成！

加上羅紋、鈕扣和雙腳，
完成！

描一描！

畫一畫

【扣鈕扣】

臉朝下的鮑伯頭

握起的手和看著
手指的表情

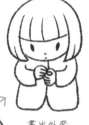

畫出外套

加上鈕扣和雙腳，
完成！

完成！

描一描！

畫一畫

【穿鞋子】

臉朝下的鮑伯頭

手在下方合攏

畫出單膝立起的腳，
還有在手下方的鞋子

畫出鞋帶，完成！

完成！

描一描！

畫一畫

揮手

【向遠處揮手】

臉的旁邊是高舉
的手，手掌打開

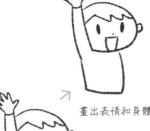

畫出鋸齒狀瀏海和
耳朵

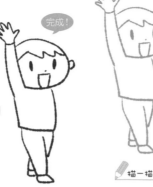

畫出表情和身體

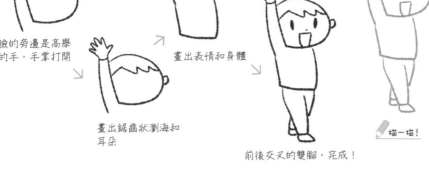

完成！

前後交叉的雙腳，完成！

描一描！

【兩手揮手】

鯛伯頭歪向一邊，
兩手張開

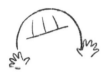

畫出臉型輪廓和手臂

身體雙腳都打直

完成！

加上笑臉和動作線，
完成！

描一描！

【回頭】

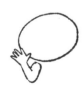

畫出斜斜的圓，
加上張開的手和手臂

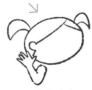

雙馬尾的頭

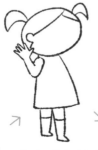

身體和雙腳的方向，
都和手剛好相反

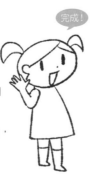

完成！

畫出表情，
完成！

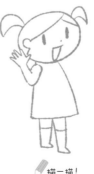

描一描！

畫一畫

【雙腳併攏】

雙馬尾女孩

畫出身體，腳側向一邊

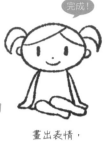

完成！

畫出表情，
完成！

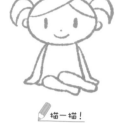

✏️描一描！

【雙腳伸出】

朝向側面的男孩，
加上小巧鼻

手臂撐地，身體放鬆

完成！

畫出表情，完成！

✏️描一描！

【椅子】

鮑伯頭女孩
朝斜側面

畫出手臂，雙手放膝

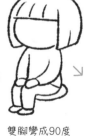

雙腳彎成90度

完成！

畫出表情和椅子，
完成！

✏️描一描！

【端坐】

朝向正面的男孩,
再加上表情

畫出手臂往內彎

完成!

還有跪地的雙腳,
完成!

✏描一描!

畫一畫

【盤腿】

朝向正面的男孩,
再加上表情

雙手放下,
就在腹部旁

完成!

畫出盤腿的雙腳,
完成!

✏描一描!

畫一畫

【體育坐（正面）】

朝向正面的男孩,
再加上表情

雙手扣在身體前

完成!

畫出抱住的雙腳,
完成!

✏描一描!

畫一畫

【體育坐（側面）】

朝向側面的男孩,
再加上表情

手在前面,背拱起

完成!

畫出雙腳,
完成!

✏描一描!

畫一畫

【沙發1】

雙馬尾女孩

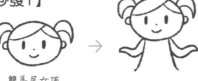

雙手彎曲在側邊，
再加上身體

完成！

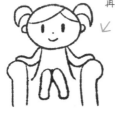

沙發扶手和彎曲的腳

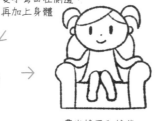

畫出椅面和椅背，
完成！

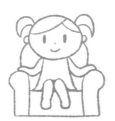

畫一畫

【沙發2】

朝向正面的男孩，
再加上表情

雙手彎曲在側邊，
再加上身體

完成！

沙發扶手和彎曲的腳

畫出椅面和椅背，
完成！

畫一畫

【沙發側面1】

朝向側面的男孩，
再加小巧鼻

雙腳往前伸直

完成！

放鬆圓弧的上半身

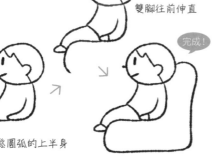

畫出沙發，完成！

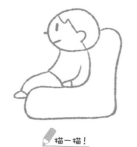

描一描！

畫一畫

【沙發側面2】

朝向側面的女孩，
再加小巧鼻

畫出椅面和椅背

完成！

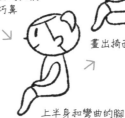

上半身和彎曲的腳

加上沙發腳，
完成！

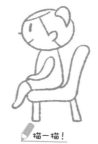

描一描！

畫一畫

第2章 動作舉止

【跳躍1】

朝斜側面的雙馬尾，
再加上舉的單臂

後仰身體和
另一隻手臂

跳起雙腳往後彎

畫出表情和陰影，
完成！

完成！

描一描！

畫一畫

【跳躍2】

髮尾外翹鮑伯頭，
朝向斜側面

畫出聳肩雙臂和身體

跳起雙腳往前彎

完成！

畫出表情和陰影，
完成！

描一描！

畫一畫

【跳躍3】

雙馬尾加手臂
往上揮

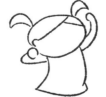

畫出彎彎的身體

雙腳跳起來，
只有單腳彎

完成！

畫出表情和陰影，
完成！

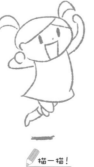

描一描！

畫一畫

【大字形】

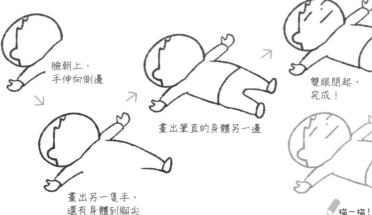

臉朝上，
手伸向側邊

畫出另一隻手，
還有身體到腳尖

畫出筆直的身體另一邊

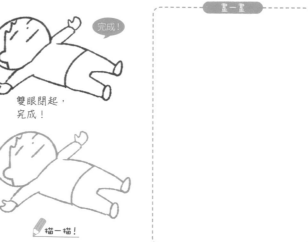

完成！

雙眼閉起，
完成！

描一描！

畫一畫

【側躺】

斜向朝上的臉

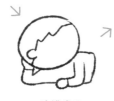

一手撐著頭，
一手支撐身體

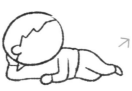

畫出微彎的雙腳

完成！

畫出表情，完成！

描一描！

畫一畫

【趴著】

鮑伯頭女孩，
手撐臉頰

另一隻手肘撐地，
在雙臂之間畫胸線

下半身往後方畫

完成！

畫出表情，完成！

描一描！

畫一畫

【倒立伸展】

畫張顛倒的臉

↓

手著地，身體朝上

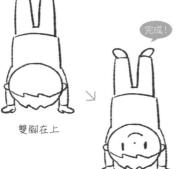

雙腳在上

完成！

畫出表情，
完成！

✏描一描！

畫一畫

【從跨下往後看】

畫一座小山，手畫在側邊

→

下面再畫一座山和鞋子

↓

頭從跨下看出來

→

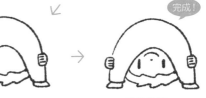

完成！

畫出表情，
完成！

✏描一描！

畫一畫

【伸展】

頭微微朝上的男孩

↓

完成！

雙腳筆直伸長的
樣子

畫出高舉的雙臂和身體

畫出表情，
完成！

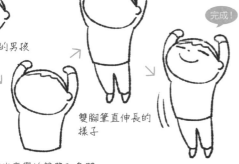

✏描一描！

畫一畫

【躡手躡腳】

朝斜側向的
男孩

↓

還有腳尖
朝下的腳

完成！

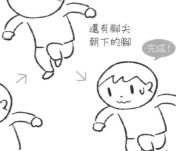

畫出上抬的
雙臂和身體

畫出表情，完成！

✏描一描！

畫一畫

MEMO

喜歡的圖，再畫一次！

第 **3** 章
小孩、朋友和家人

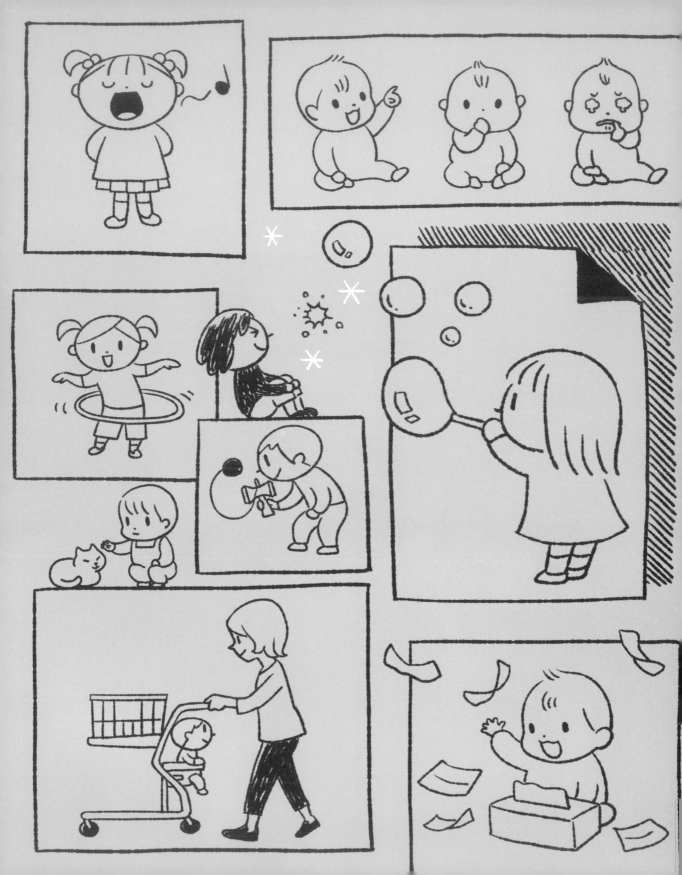

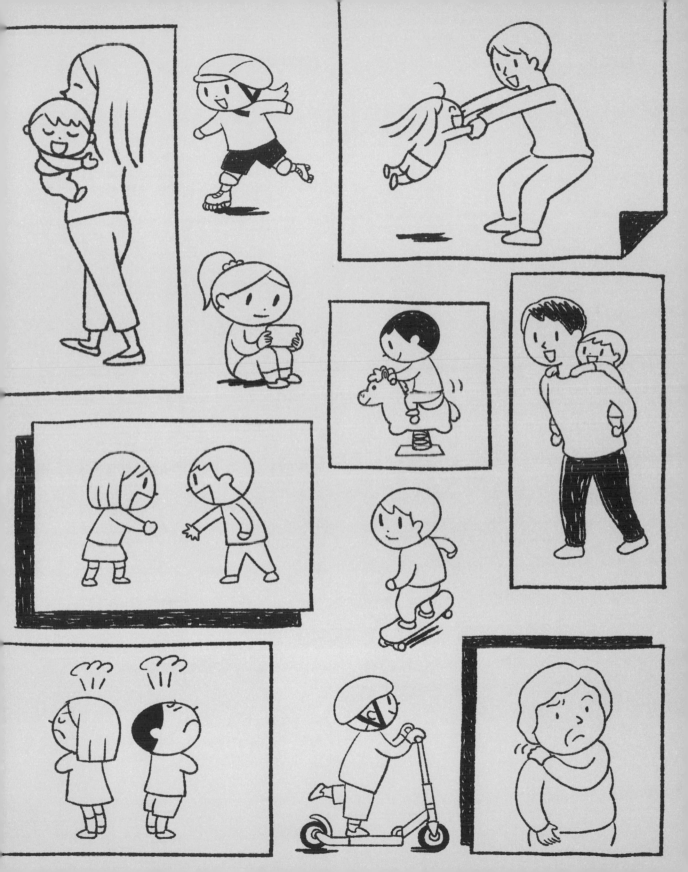

【寶寶睡】

畫個鵪豆尖尖頭，
一手向上舉

閃側的手和耳朵

完成！

層層胖肚肚，還有彎彎腳

畫出表情，完成！

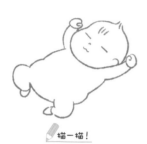

描一描！

畫一畫

【呵呵笑】

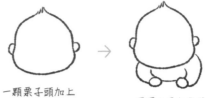

一顆栗子頭加上
小耳朵

圓圓小手加手臂，
再加上身體

完成！

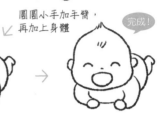

畫出後面屁股加小腳

一臉笑呵呵，完成！

描一描！

畫一畫

【吃手手】

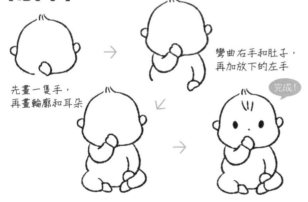

先畫一隻手，
再畫輪廓和耳朵

彎曲右手和肚子，
再加放下的左手

完成！

畫出朝向閃側的小腳

睜著大大的眼睛，完成！

描一描！

畫一畫

【手指】

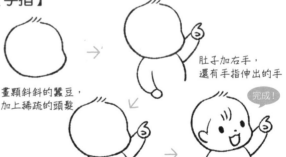

畫顆斜斜的鵪豆，
加上稀疏的頭髮

肚子加右手，
還有手指伸出的手

完成！

一隻腳伸直

加上開心的表情，完成！

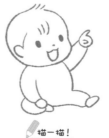

描一描！

畫一畫

【玩手搖鈴】

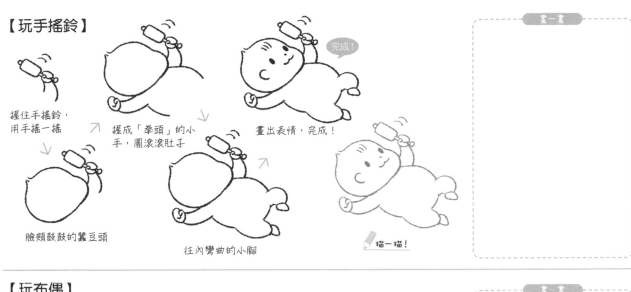

握住手搖鈴，
用手搖一搖

臉頰鼓鼓的蠶豆頭

握成「拳頭」的小
手，圓滾滾肚子

往內彎曲的小腳

畫出表情，完成！

完成！

描一描！

【玩布偶】

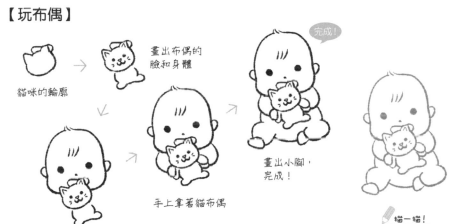

貓咪的輪廓

貓咪後面有張嬰兒臉

手上拿著貓布偶

畫出布偶的
臉和身體

畫出小腳，
完成！

完成！

描一描！

【搗蛋】

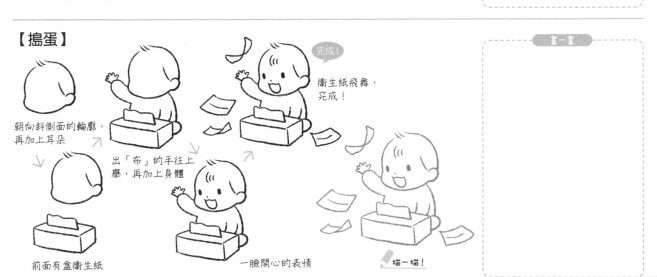

朝向斜側面的輪廓，
再加上耳朵

前面有盒衛生紙

出「布」的手往上
舉，再加上身體

一臉開心的表情

衛生紙飛舞，
完成！

完成！

描一描！

【咬手指】

嘴巴含手指，
畫成栗子頭

彎曲的手臂和
放下的手臂

完成！

再加伸出的一隻腳

畫出哭泣的表情，
完成！

描一描！

畫一畫

【嚎啕大哭】

栗子頭加上
耳朵

再加往前伸出的
雙手

完成！

左右伸直的
雙腳

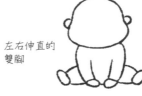

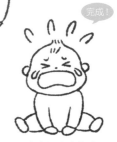

哇哇大哭的表情，
完成！

描一描！

畫一畫

【趴地大哭】

臉頰鼓鼓的鼉豆頭

往前伸出的小手，
再加上胸線

完成！

圓圓的屁股，
還有肚子和小腳

哇哇大哭的表情，
完成！

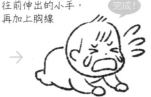

描一描！

畫一畫

【手腳亂蹬】

鼉豆躺下來，
雙手往上舉

雙腳也朝上，
加上肚子和背部

完成！

畫出哭泣的表情

加上淚水和搖晃線，完成！

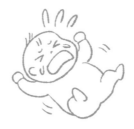

畫一畫

第3章｜小孩、朋友和家人

【喝牛奶】

突起的額頭，
朝上的側臉

和後側的手併攏，
拿起奶瓶喝

完成！
畫出眼睛和耳朵，
完成！

描一描！

描一描！

小手往上舉，
加上肩膀和肚子

微微彎起的腳

【餵牛奶】

方向朝下的奶瓶

支撐頭部的手臂

完成！
畫出耳朵和表情，
完成！

描一描！

描一描！

畫出嬰兒的輪廓，
和後面的媽媽

畫出橫躺的身體

【吃副食品】

拿湯匙的手

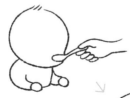
加上雙手的上半身

完成！
畫出耳朵和表情，完成！

描一描！

描一描！

畫個圓圓的嬰兒頭

畫出桌子和椅子

【爬行1】

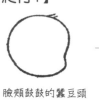

臉頰鼓鼓的蠶豆頭

加上兩隻手

完成！

畫出背後、肚子和小腳

畫出表情，完成！

描一描！

畫一畫

【爬行2】

臉頰鼓鼓的蠶豆頭

小手碰地上，再加肩膀和肚子

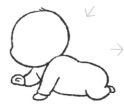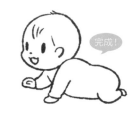

畫出內側的手，和完整的身體

完成！

畫出表情，完成！

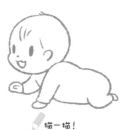

描一描！

畫一畫

【扶著站立】

鼓鼓的臉頰和頭部的輪廓

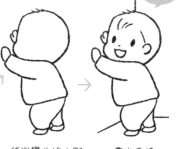

完成！

肩膀線條加手臂，還有兩手和身體

稍微彎曲的小腳

畫出表情，完成！

描一描！

畫一畫

【學走路】

臉頰鼓鼓的蠶豆頭

完成！

兩隻手臂和身體

穿著尿布的下半身，再加上行走的腳

畫出表情，完成！

描一描！

畫一畫

【兒童布偶裝（熊裝）】

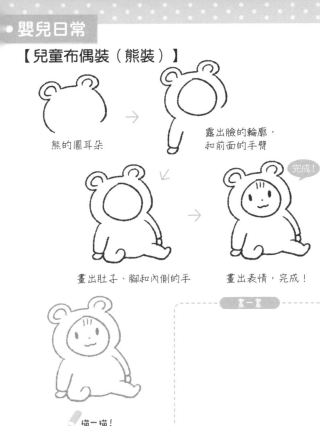

熊的圓耳朵

露出臉的輪廓，
和前面的手臂

畫出肚子、腳和內側的手

畫出表情，完成！

完成！

🖊描一描！

【兒童布偶裝（兔子裝）】

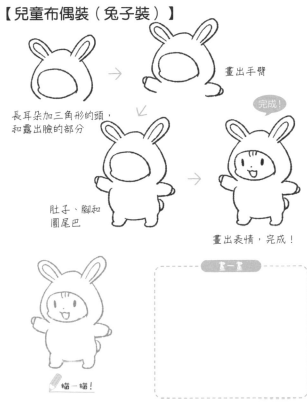

長耳朵加三角形的頭，
和露出臉的部分

畫出手臂

肚子、腳和
圓尾巴

完成！

畫出表情，完成！

🖊描一描！

【兒童便盆（正面）】

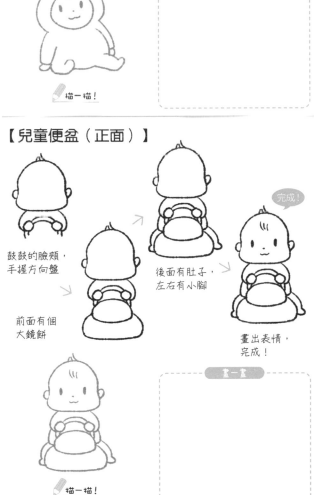

鼓鼓的臉頰，
手握方向盤

前面有個
大鏡餅

後面有肚子，
左右有小腳

畫出表情，
完成！

完成！

🖊描一描！

【兒童便盆（斜測面）】

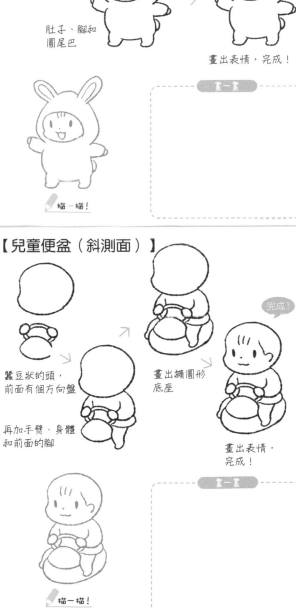

蠶豆狀的頭，
前面有個方向盤

再加手臂、身體
和前面的腳

畫出橢圓形
底座

畫出表情，
完成！

完成！

🖊描一描！

【三輪車】

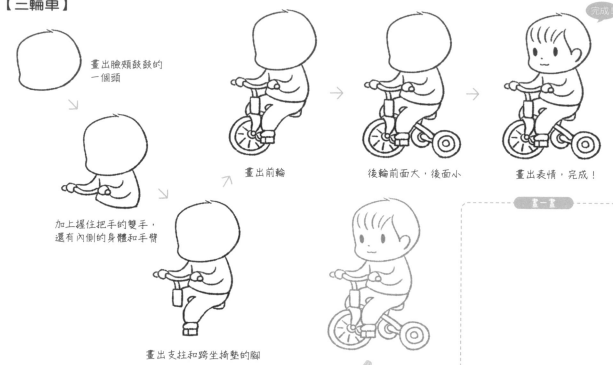

畫出臉頰鼓鼓的
一個頭

加上握住把手的雙手，
還有閃側的身體和手臂

畫出支柱和跨坐椅墊的腳

畫出前輪

後輪前面大，後面小

畫出表情，完成！

完成！

畫一畫

✏描一描！

【嬰兒車】

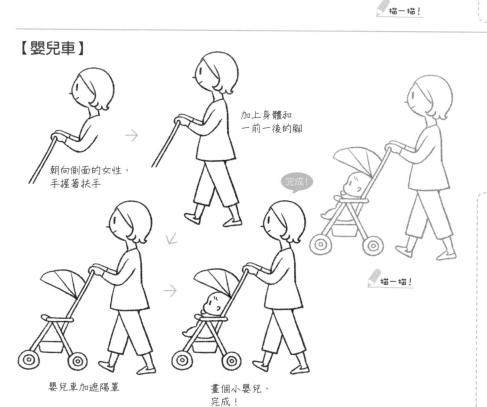

朝向側面的女性，
手握著扶手

加上身體和
一前一後的腳

嬰兒車加遮陽罩

畫個小嬰兒，
完成！

完成！

✏描一描！

畫一畫

【抱抱】

媽媽的臉
看斜側面

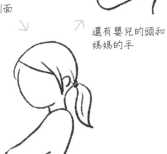

還有嬰兒的頭和
媽媽的手

畫出肩膀加手臂

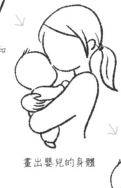

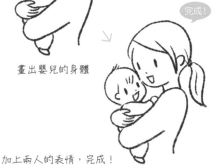

畫出嬰兒的身體

完成！

加上兩人的表情，完成！

描一描！

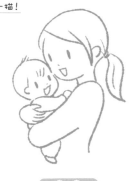

畫一畫

【舉高高】

爸爸的臉看側面

對看的嬰兒.

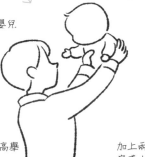

爸爸的手高舉

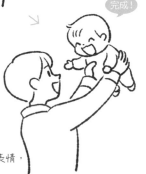

畫出嬰兒的雙腳

完成！

加上兩人的表情，
完成！

描一描！

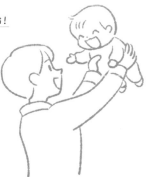

畫一畫

【玩沙】

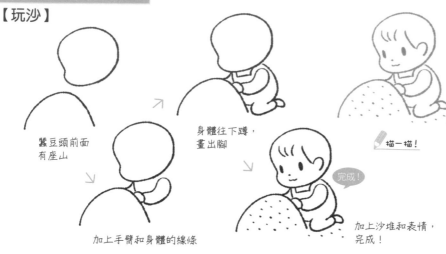

蠶豆頭前面
有座山

身體往下蹲,
畫出腳

✎描一描!

加上手臂和身體的線條

完成!

加上沙堆和表情,
完成!

畫一畫

【讀繪本】

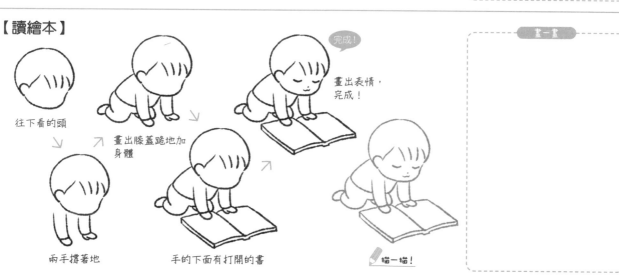

往下看的頭

畫出膝蓋跪地加
身體

完成!

畫出表情,
完成!

兩手撐著地

手的下面有打開的書

✎描一描!

畫一畫

【和貓咪一起】

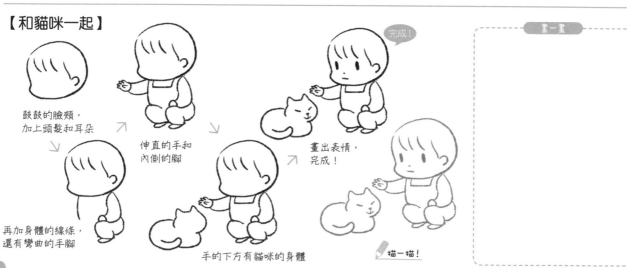

鼓鼓的臉頰,
加上頭髮和耳朵

伸直的手和
內側的腳

完成!

畫出表情,
完成!

再加身體的線條,
還有彎曲的手腳

手的下方有貓咪的身體

✎描一描!

畫一畫

【盪鞦韆】

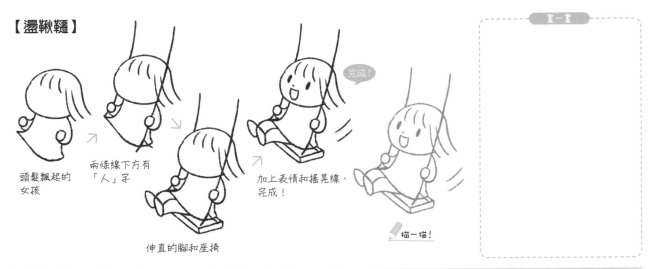

頭髮飄起的
女孩

兩條線下方有
「人」字

伸直的腳和座椅

加上表情和搖晃線，
完成！

完成！

畫一畫

描一描！

【畫畫】

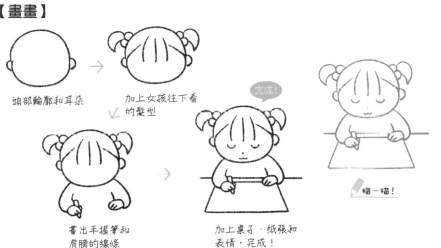

頭部輪廓和耳朵

加上女孩往下看
的髮型

畫出手握筆和
肩膀的線條

加上桌子、紙張和
表情，完成！

完成！

描一描！

畫一畫

【唱歌表演！】

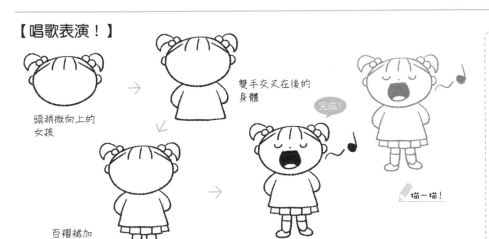

頭稍微向上的
女孩

雙手交叉在後的
身體

百褶裙加
稍微打開的腳

張開的嘴和「♪」，
完成！

完成！

描一描！

畫一畫

【用剪刀】

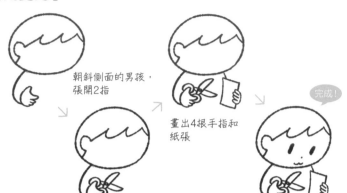

朝斜側面的男孩，
張開2指

畫出4根手指和
紙張

手指加上兩個圈分開的刀刃

畫出表情，完成！

完成！

畫一畫

描一描！

【吹泡泡】

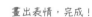

朝側面的女孩

手碰著嘴巴，
還拿著吸管

畫出衣服和
併攏的雙腳

加上飛出的泡泡，
完成！

完成！

畫一畫

描一描！

【玩遊樂器材】

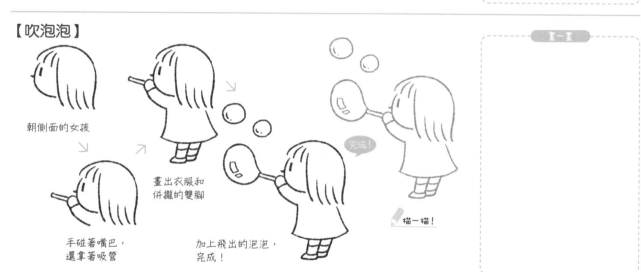

朝側面的男孩，
握著把手

加上腳和椅面，
腳踩著小圓

畫出搖搖馬側面

加上底座和搖晃線，
完成！

完成！

畫一畫

描一描！

【書包】

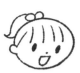

馬尾女孩

彎曲手臂加身體，
再加上肩背帶

書包的側面

完成！

畫出雙腳，完成！

描一描！

畫一畫

【出門去】

男孩朝斜側面
的臉孔

加上書包側面，
還有手臂和身體

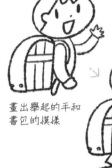

畫出舉起的手和
書包的模樣

加上跑動的腳，
完成！

完成！

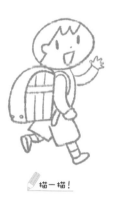

描一描！

畫一畫

【做體操】

正面臉型的輪廓，
再戴上帽子

畫出表情

雙手左右打開
加上半身

彎曲雙腳和動作線，
完成！

完成！

描一描！

畫一畫

第3章｜小孩、朋友和家人

【搖呼拉圈】

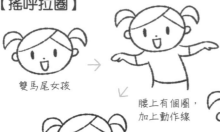

雙馬尾女孩

腰上有個圈，
加上動作線

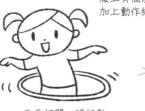

兩手打開，腰扭動

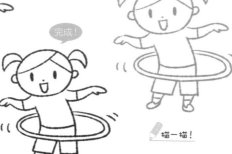

完成！

畫出雙腳，完成！

✏️描一描！

畫一畫

【劍玉】

男孩稍微往下看
的側臉

畫出上面的部件，
再加有洞的球和繩線

前傾的身體和
握把手的手

完成！

畫出一前一後的腳，
完成！

✏️描一描！

畫一畫

【滑板】

撇圓形的頭，
畫上斜側面臉孔

畫出雙腳

往後斜的背，
雙手一前一後

完成！

畫出滑板，完成！

✏️描一描！

畫一畫

【自行車】

畫一畫

朝向側面的男孩，
和前面的腳

再畫出框架

把手延伸出支架，
腳踩在踏板上

再加上車輪，
完成！

完成！

描一描！

【滑板車】

畫一畫

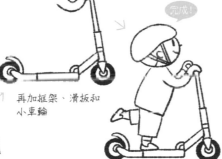

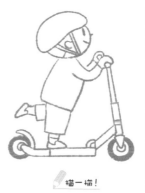

畫個頭戴安全帽的
側臉

再加框架、滑板和
小車輪

彎曲的手臂和
下方的把手

畫出身體，完成！

完成！

描一描！

【溜冰】

畫一畫

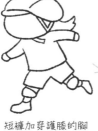

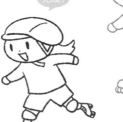

畫個頭戴安全帽的
斜側臉

短褲加穿護膝的腳

手臂打開的上半身

加上表情和鞋子，
完成！

完成！

描一描！

【遊戲1】

橢圓形加頭髮和耳朵

畫出馬尾和表情

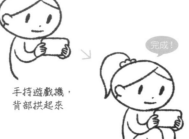

手持遊戲機，背部拱起來

完成！

畫出雙腳，完成！

描一描！

畫一畫

【遊戲2】

波浪髮型的男孩

前面畫出遙控器

身體探出的上半身

完成！

畫出盤腿的腳，完成！

描一描！

畫一畫

【遊戲3】

有瀏海的女孩

畫出往下看的表情

雙手彎曲的手臂，手上有個四方形

完成！

一隻腳抬起，完成！

描一描！

畫一畫

【搭肩】

朝斜側面的男孩，
肩膀有隻手

旁邊還有個男孩，
肩膀有隻手

畫出開心大笑的表情

畫出上半身、短褲和腳

完成！

畫出旁邊的男孩，完成！

✏描一描！

畫一畫

【牽手】

朝向斜側面的女孩

畫出雙手打開的身體

畫出旁邊女孩的表情

手牽手

完成！

畫出旁邊女孩的身體，完成！

✏描一描！

畫一畫

【擊掌】

 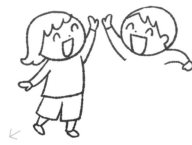

一張笑臉和
一隻舉起的手

稍微後仰的上半身

畫出單腳往後伸的
身體

對看的孩子也有張笑臉，手高舉

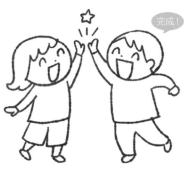 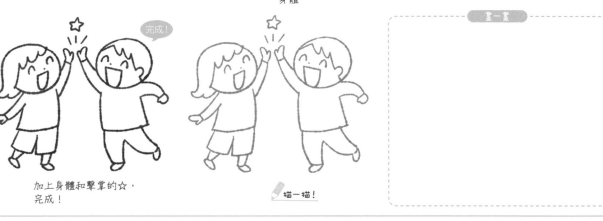

完成！

加上身體和擊掌的☆，
完成！

描一描！

畫一畫

【哼！】

朝向側臉的女孩，
鼻子朝上

雙手交叉在前，
加斜後方的背影

另一邊有個生氣的男孩

男孩也是雙手交叉的背影

畫一畫

完成！

滿臉怒氣加冒火，
完成！

描一描！

【猜猜我是誰？】

男孩眼睛被遮起來，
有雙手從後面伸出來

斜上方有個嘴巴笑開的女孩

畫出男孩雙手握起的
身體

畫出稍微彎曲的
雙腳

完成！

畫出女孩的身體，
完成！

描一描！

畫一畫

【剪刀石頭布】

手出「石頭」的
女孩

向前傾的身體，
雙腳前後打開

面對面的男孩

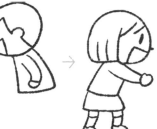

完成！

腳一前一後，而且手出「布」，完成！

畫一畫

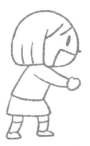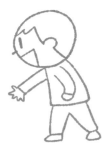

 描一描！

【背靠背互背】

往下看的側臉，　　　　上面有個圓，手臂勾起來　　畫張側面的笑臉　　　　畫出男孩的身體，雙腳舉起來
大笑的嘴巴

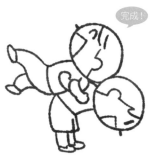 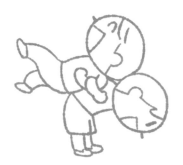

完成！

畫出支撐的身體，　　　　　　　　描一描！
完成！

【跳馬】

 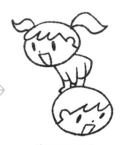 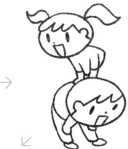

畫兩個一上一下的笑臉，　　前傾的上半身，　　　　　當馬的孩子身體畫圓呈前彎，
而且方向不同　　　　　　　還要畫出手　　　　　　　雙手放膝蓋

 畫一畫

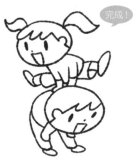

完成！

畫出橫向劈開的雙腳，　　　　描一描！
完成！

【發表會】

朝斜側面的男孩

畫出貓耳、鬍鬚和
一隻貓爪

一手放身後，
一腳腳跟著地往上勾

旁邊的小孩戴兔耳，手比和平的手勢

完成！

加上身體和音符，
完成！

✏️描一描！

畫一畫

【拉手】

朝向斜側面的男孩

畫出食指伸出的
手和身體

跑動的雙腳

加上身旁孩子的表情，還有手牽手

完成！

一起奔跑，完成！

✏️描一描！

畫一畫

【騎在肩膀】

面露笑臉的男孩,
正抱著某物

原來是張爸爸的
臉,再加上耳朵

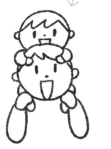

畫出爸爸的笑臉,還有
抓住小孩雙腳的手臂

完成!

畫出爸爸的身體,
完成!

畫一畫

✏️ 描一描!

【說讀本故事】

爸爸視線朝下看

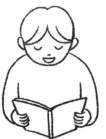

畫出手臂和雙手,加
上兩手之間打開的書

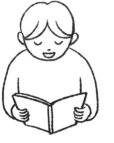

書本下有盤腿的腳

畫一畫

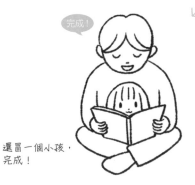

完成!

還冒一個小孩,
完成!

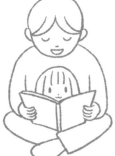

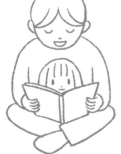

✏️ 描一描!

【背背】

爸爸朝斜側面的臉

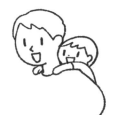

抓在背後的小孩，
爸爸彎曲的手臂

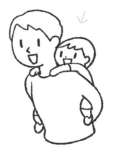

加上身體和內側的肩
膀，還有小孩的雙腳

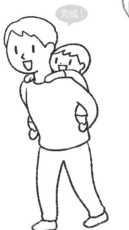

完成！

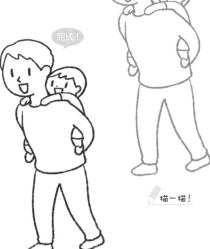

畫出爸爸的腳，
完成！

描一描！

畫一畫

【轉圈圈】

爸爸朝向斜側面，
手臂伸很長

頭髮飄散的小孩，
還有爸爸內側的手臂

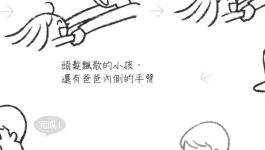

爸爸彎腰的身體

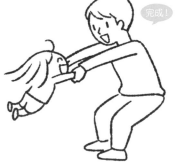

完成！

畫出小孩的身體，完成！

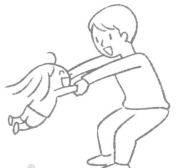

描一描！

畫一畫

● 和媽媽一起

【抱著走】

朝向正面的小孩，
抓住朝側面的媽媽

↓

畫出小孩的手臂、媽媽的手臂，還有小孩的腳和媽媽的身體

↗

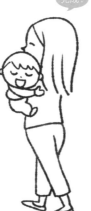

畫出媽媽走路的腳

↘

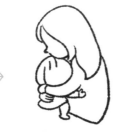

完成！

畫出表情，完成！

描一描！

畫一畫

【坐著抱抱】

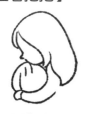

媽媽朝側面，
緊抱住小孩

→

媽媽背部拱起的身體，
手臂下方有小孩的身體

→

媽媽的腳往前伸

→

完成！

畫出表情，完成！

描一描！

畫一畫

【摸頭】

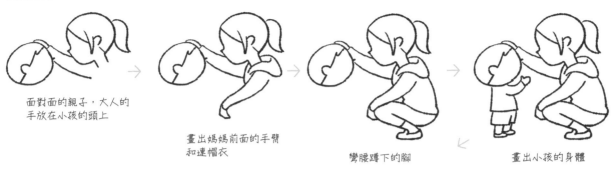

面對面的親子，大人的
手放在小孩的頭上

畫出媽媽前面的手臂
和連帽衣

彎腰蹲下的腳

畫出小孩的身體

完成！

畫出表情，完成！

✏️ 描一描！

畫一畫

【牽手】

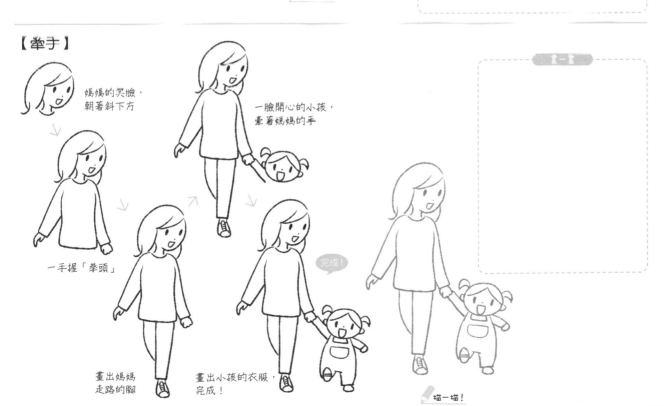

媽媽的笑臉，
朝著斜下方

一臉開心的小孩，
牽著媽媽的手

一手握「拳頭」

畫出媽媽
走路的腳

畫出小孩的衣服，
完成！

完成！

✏️ 描一描！

畫一畫

【挖馬鈴薯】

小孩腳步站穩
拔東西

畫出重疊的馬鈴薯,
手抓著根莖

描一描!

媽媽手放膝蓋,
往前彎

畫出媽媽的腳,
完成!

完成!

畫一畫

【推車買東西】

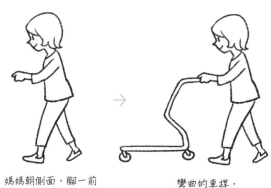
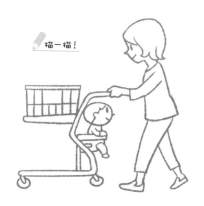

媽媽朝側面,腳一前
一後,手往前伸

彎曲的車捍,
加上小車輪

描一描!

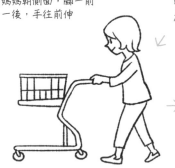
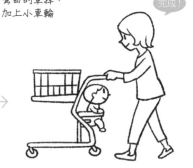

再加車捍、平台和籃子

畫出乘坐的小孩,完成!

完成!

畫一畫

【兜風】

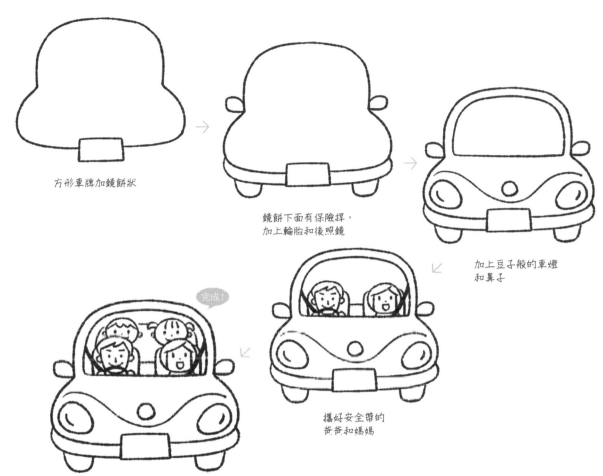

方形車牌加鏡餅狀

鏡餅下面有保險桿，
加上輪胎和後照鏡

加上豆子般的車燈
和鼻子

綁好安全帶的
爸爸和媽媽

完成！

加上後面的小孩，
完成！

畫一畫

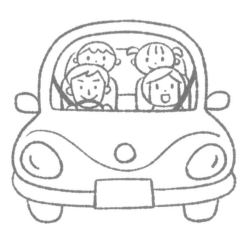

描一描！

【喝茶】

先畫一隻手，
再加手臂和茶杯

圓圓的臉加
旁分的捲髮

胖胖的上半身

完成！

加上腳、表情和
蒸氣，完成！

描一描！

【眼鏡往上抬】

黑框眼鏡、臉的
輪廓和脖子線條

往前伸的手，
手拿方形的紙張

往後梳的頭髮和
皺紋

完成！

一臉困惑加單手碰眼鏡，
完成！

描一描！

【肩膀僵硬】

圓臉輪廓加捲髮

放下的手臂和
腹部線條

一手放在另一邊
肩膀按摩

完成！

加上「我累了」的臉，
完成！

描一描！

【腰痛】

斜側面的臉，
稍微往下看

皺眉、變形嘴加
很痛的臉

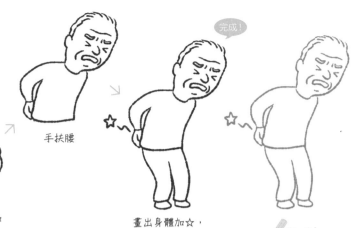

手扶腰

完成！

畫出身體加☆，
完成！

✏️描一描！

【拉手】

一臉微笑的
爺爺

另一側手臂有個
溫柔的小孩

拄著拐杖的手和
手臂加身體

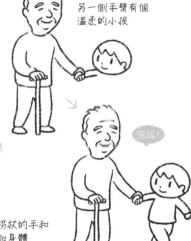

完成！

畫出小孩的身體，完成！

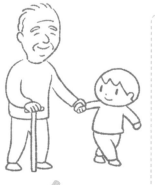

✏️描一描！

【搥背】

感覺很舒服的奶奶

手放大腿，
正座的腳

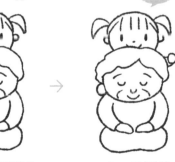

完成！

可愛的小孩從後面
冒出來

一上一下的手臂，
完成！

✏️描一描！

MEMO

喜歡的圖，再畫一次！

第 4 章

運動和跳舞

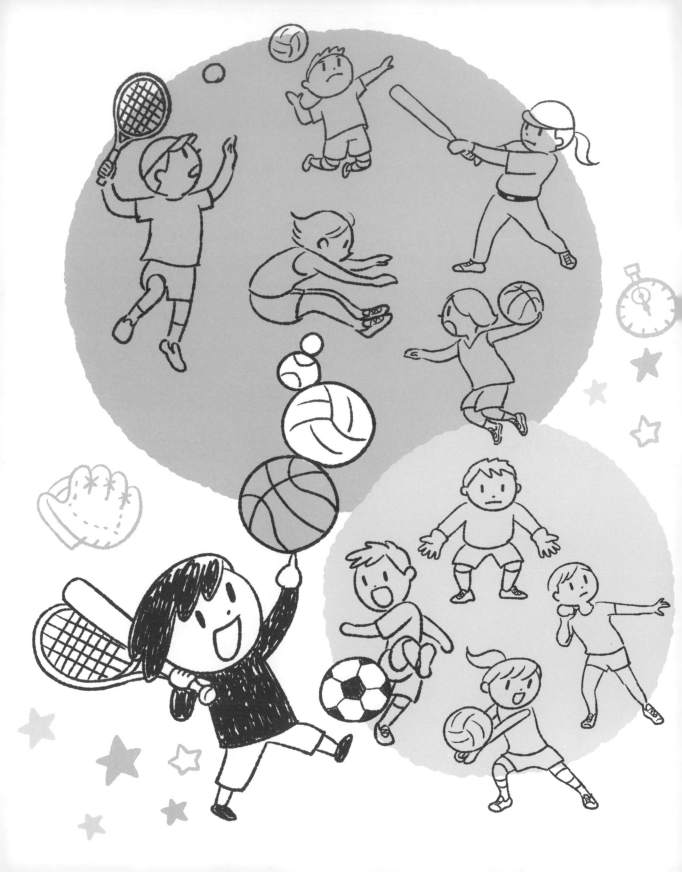

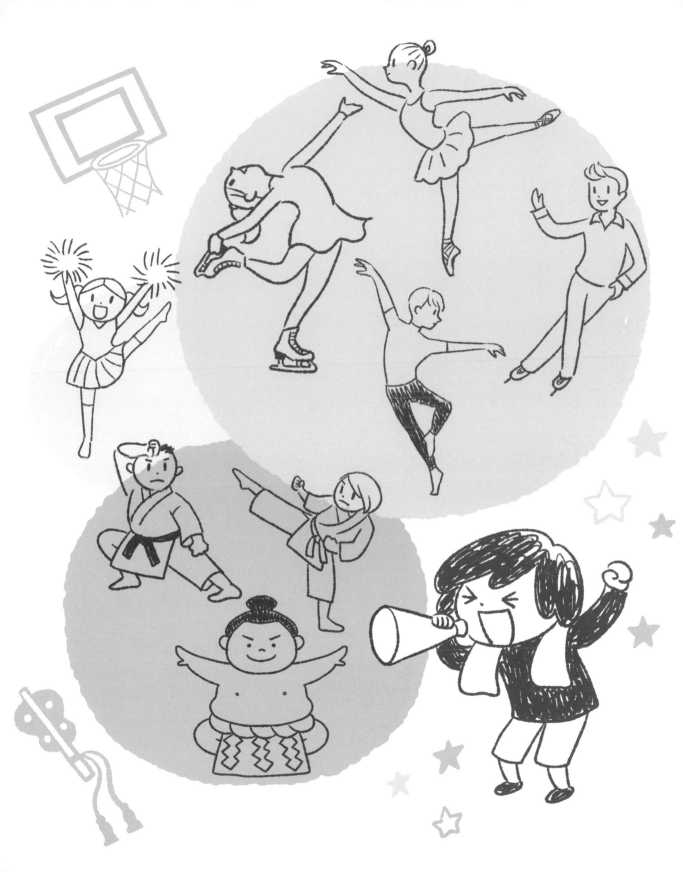

【運球】

朝斜側面的男孩
畫上表情

前面的手
往上揮動

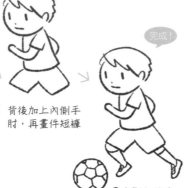

背後加上內側手
肘,再畫件短褲

完成!

畫出腳和足球,
完成!

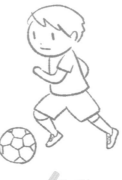

✏️描一描!

【射門1】

女孩正面的臉和
飄逸的長髮

兩手斜向打開

單腳往前踏

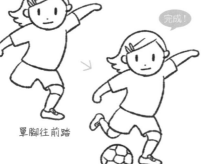

完成!

加上將踢出的腳和
足球,完成!

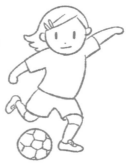

✏️描一描!

【射門2】

嘴巴張大的
男孩

往上踢的腳

手臂和身體扭轉,
內側的手臂朝下

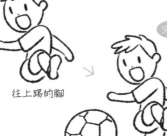

完成!

畫出站穩的腳和足球,
完成!

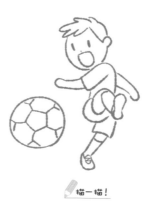

✏️描一描!

【鏟球】

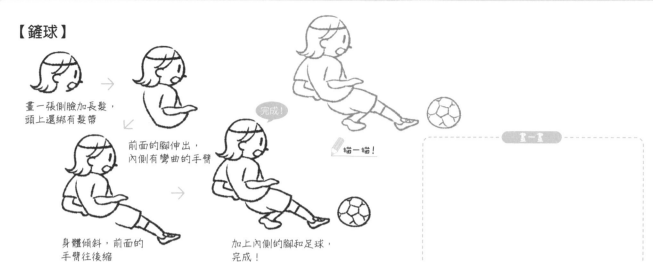

畫一張側臉加長髮，
頭上還綁有髮帶

前面的腳伸出，
內側有彎曲的手臂

身體傾斜，前面的
手臂往後縮

加上內側的腳和足球，
完成！

完成！

描一描！

畫一畫

【守門員1】

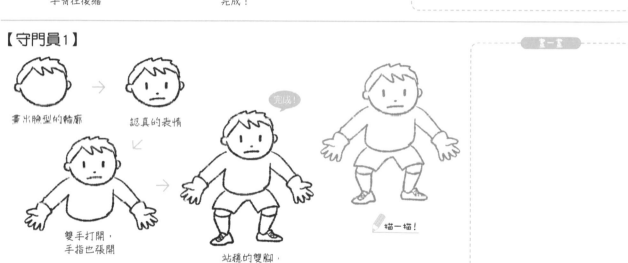

畫出臉型的輪廓

認真的表情

雙手打開，
手指也張開

站穩的雙腳，
完成！

完成！

描一描！

畫一畫

【守門員2】

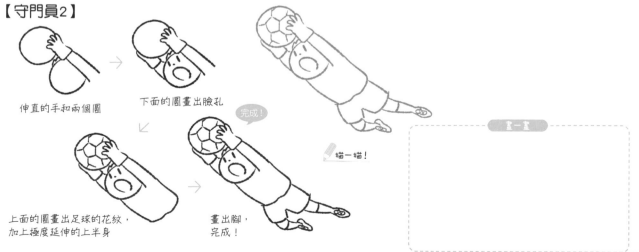

伸直的手和兩個圓

下面的圓畫出臉孔

上面的圓畫出足球的花紋，
加上極度延伸的上半身

畫出腳，
完成！

完成！

描一描！

畫一畫

【投手1】

朝斜側面的帽子和頭，
加上認真的表情

加上上半身的線條，
還有內側投球的手

戴上手套的手臂往後伸

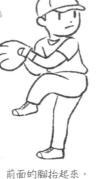

完成！

前面的腳抬起來，
完成！

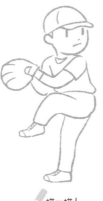

描一描！

【投手2】

側面的臉戴上
帽子

畫出腹部、屁股
和腰帶

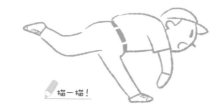

描一描！

往下揮的手臂和
拱起的背

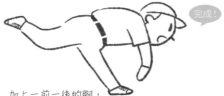

加上一前一後的腳，
完成！

完成！

畫一畫

【打擊】

朝斜側面的臉，
下方有條波浪線

波浪線條畫成手臂，
加上握球棒的手

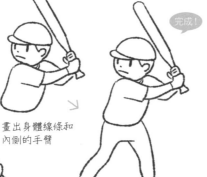

畫出身體線條和
內側的手臂

雙腳打開，完成！

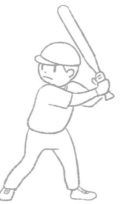

完成！

描一描！

【捕手】

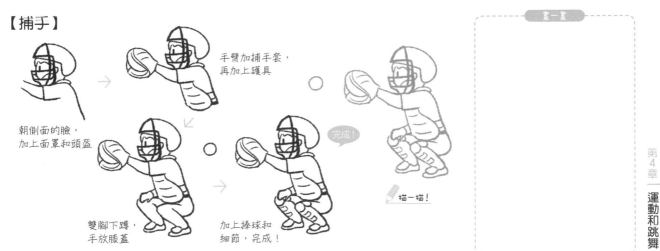

朝側面的臉，
加上面罩和頭盔

手臂加捕手套，
再加上護具

雙腳下蹲，
手放膝蓋

加上捧球和
細節，完成！

完成！

描一描！

畫一畫

【揮棒】

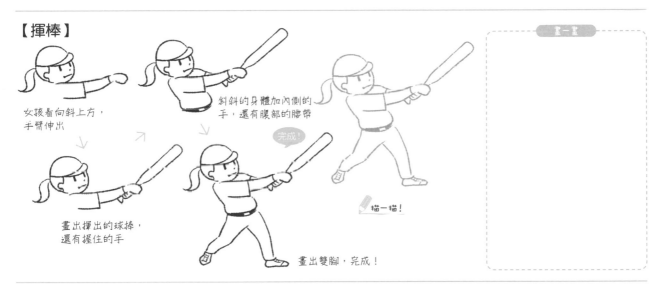

女孩看向斜上方，
手臂伸出

斜斜的身體加閃側的
手，還有腹部的腰帶

畫出揮出的球棒，
還有握住的手

畫出雙腳，完成！

完成！

描一描！

畫一畫

【飛身撲接】

 描一描！

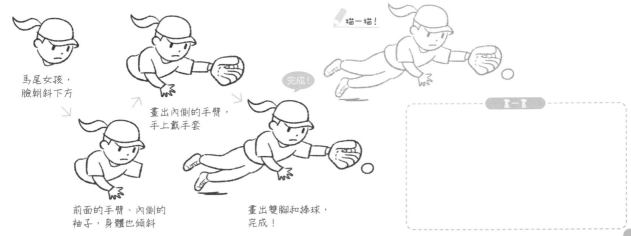

馬尾女孩，
臉朝斜下方

畫出閃側的手臂，
手上戴手套

前面的手臂、閃側的
袖子，身體也傾斜

畫出雙腳和捧球，
完成！

完成！

畫一畫

【運球】

臉部有點斜

水平的手下有
籃球

一手水平伸出，
一手朝下放

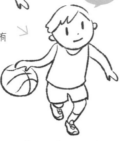

完成！

畫出短褲和腳，完成！

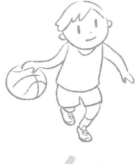

畫一畫

✏️描一描！

【傳球！】

頭髮飄逸和大叫
的臉

籃球和閃側支撐
的手

朝側面的身體，
前面的手臂彎曲

完成！

腳前後打開，
完成！

畫一畫

✏️描一描！

【投籃】

朝上看的側臉，
伸直的手

畫出上半身的
側面

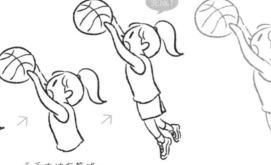

兩手末端有籃球，
畫出閃側的手

加上一躍而起的腳，
完成！

完成！

畫一畫

✏️描一描！

【接球】

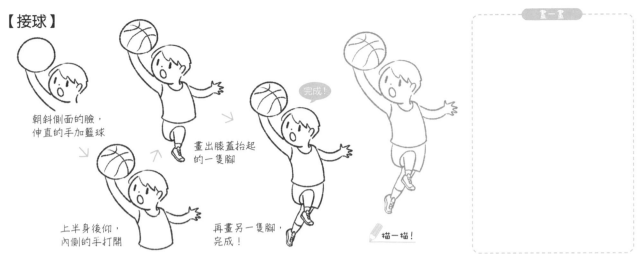

朝斜側面的臉，
伸直的手加籃球

上半身後仰，
閃側的手打開

畫出膝蓋抬起
的一隻腳

再畫另一隻腳，
完成！

完成！

✏️ 描一描！

畫一畫

【長傳】

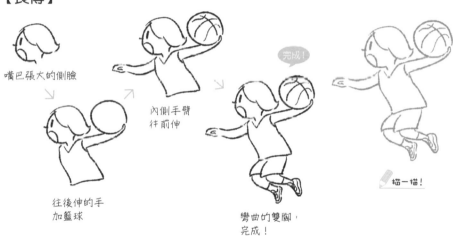

嘴巴張大的側臉

往後伸的手
加籃球

閃側手臂
往前伸

彎曲的雙腳，
完成！

完成！

✏️ 描一描！

畫一畫

【3分球】

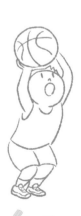

向上看的臉，
上面有籃球

畫出閃側的手臂

畫出前傾的
上半身

彎曲的雙腳，
完成！

完成！

✏️ 描一描！

畫一畫

【發球】

畫一張側臉

單手有顆球，
單手在頭後

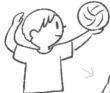

畫出上衣的衣襬，
還有排球的圖案

完成！

雙腳打開，
完成！

描一描！

【托球】

朝斜上方的臉，
單手往上

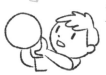

內側的手加上一顆球

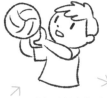

稍微傾斜的身體，
再加上衣的衣襬

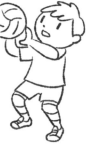

完成！

雙腳打開，
完成！

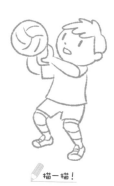

描一描！

【扣球】

臉朝斜上方，
咬緊牙關的表情

準備扣球的手臂和伸直
的手，頭上有排球

畫出上衣的衣襬

完成！

雙腳跳起來，
完成！

描一描！

【接發球1】

朝斜側面的女孩

雙手往下併攏

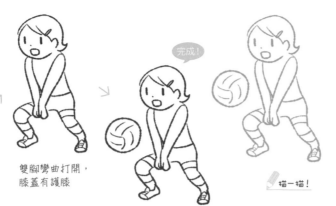

雙腳彎曲打開，
膝蓋有護膝

畫出一顆排球，
完成！

完成！

畫一畫

描一描！

【接發球2】

朝斜側面的女孩

斜下方有顆排球

雙手接球

單腳抬起，完成！

完成！

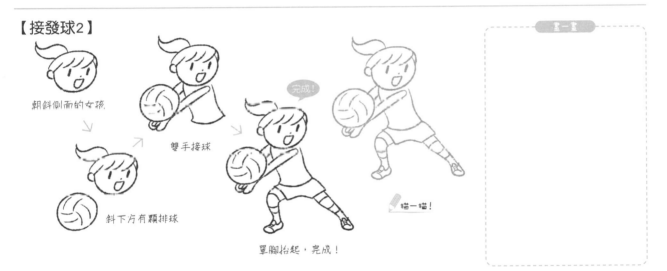

描一描！

畫一畫

【接發球3】

朝下的側臉，
嘴巴張大

雙腳伸直，
再加上護膝

描一描！

前面的手碰地，
內側的手伸直

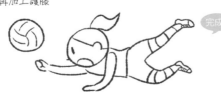

畫出一顆排球，完成！

完成！

畫一畫

【準備姿勢】

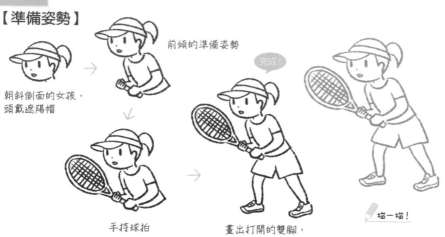

朝斜側面的女孩，
頭戴遮陽帽

前傾的準備姿勢

完成！

手持球拍

畫出打開的雙腳，
完成！

描一描！

畫一畫

【發球】

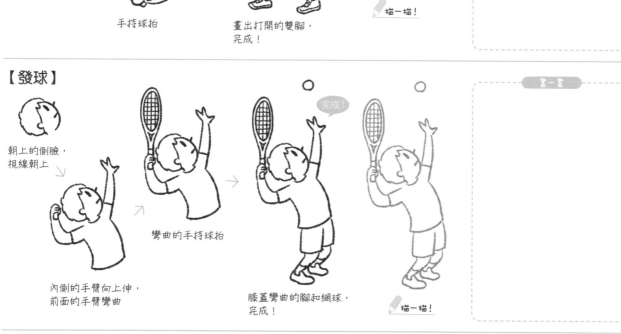

朝上的側臉，
視線朝上

彎曲的手持球拍

完成！

閃側的手臂向上伸，
前面的手臂彎曲

膝蓋彎曲的腳和網球，
完成！

描一描！

畫一畫

【回球】

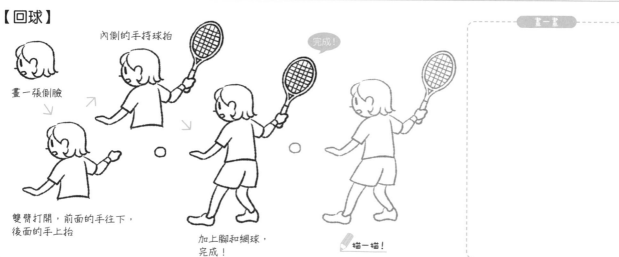

畫一張側臉

閃側的手持球拍

完成！

雙臂打開，前面的手往下，
後面的手上抬

加上腳和網球，
完成！

描一描！

畫一畫

【正手拍擊】

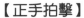

戴帽子的男孩

手在下巴的下方，
畫出身體

閃側的手臂彎曲，
手持球拍

加上腳和網球，
完成！

完成！

描一描！

【反手拍擊】

頭髮綁起來，再加遮
陽帽，稍微往下看

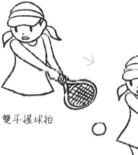

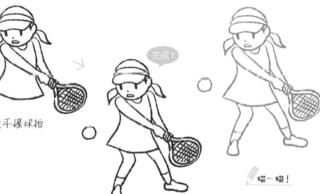

雙手握球拍

手臂向下斜，
裙襬展開

加上腳和網球，
完成！

完成！

描一描！

【殺球】

朝上的側臉，
嘴巴微張開

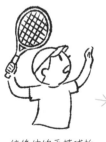

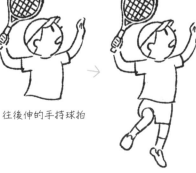

往後伸的手持球拍

上衣加雙臂打開，
兩手舉起

微微跳起的腳，
完成！

完成！

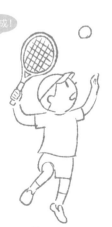

描一描！

【發球】

朝斜下方的臉,
加鋸齒狀瀏海

臉稍微往下看

前面的手持球拍,
背拱起

完成!

加上閃側的手和桌球,
完成!

描一描!

畫一畫

【殺球1】

女孩的髮型是
雙丸子頭

加上前傾的衣服,
桌球彈起來

單手持球拍,
單手握「拳頭」

完成!

畫出桌球撞,
完成!

描一描!

畫一畫

【殺球2】

朝斜側面的女孩,
畫出上半部的臉

臉的下方為
揮動球拍的手臂

施力的身體,
閃側的手緊握

完成!

畫出桌球撞,
完成!

描一描!

畫一畫

【準備姿勢1】

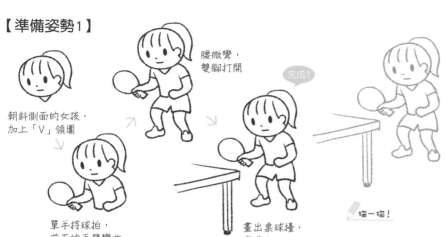

朝斜側面的女孩，
加上「V」領圍

單手持球拍，
前面的手臂彎曲

腰微彎，
雙腳打開

完成！

畫出桌球檯，
完成！

描一描！

【切球】

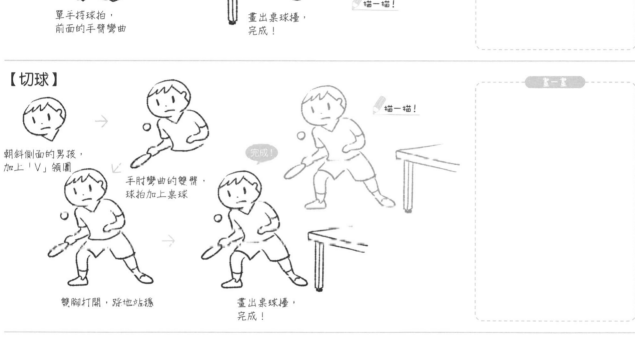

朝斜側面的男孩，
加上「V」領圍

手肘彎曲的雙臂，
球拍加上桌球

雙腳打開，踩地站穩

畫出桌球檯，
完成！

完成！

描一描！

【準備姿勢2】

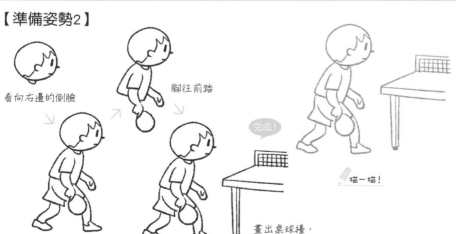

看向右邊的側臉

身體前傾，
手朝下加上球拍

腳往前踏

完成！

畫出桌球檯，
完成！

描一描！

【接力賽】

朝斜側面的臉
稍微前傾

另一隻手握
接力棒

完成！

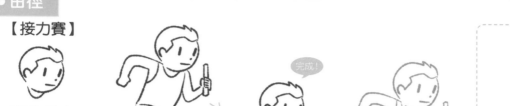

身體也前傾，
一隻手往後擺動

畫出跑步的腳，
完成！

✏️描一描！

【推鉛球】

斜側面的臉
朝上看

彎曲的右手上有鉛球

完成！

身體往後仰，
左手往前伸

畫出雙腳，完成！

✏️描一描！

【跨欄】

馬尾女孩的側臉

身體前傾，
手臂一前一後

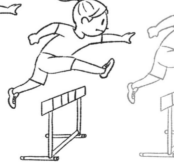

完成！

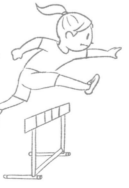

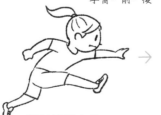

前面的腳往上踢

畫出跨欄，完成！

✏️描一描！

第4章 | 運動和跳舞

【跳高】

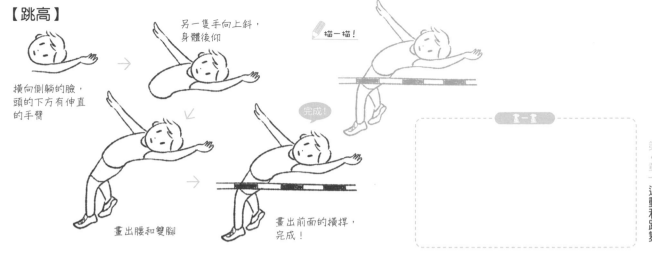

橫向側躺的臉，頭的下方有伸直的手臂

另一隻手向上斜，身體後仰

描一描！

畫出腰和雙腳

完成！

畫出前面的橫桿，完成！

畫一畫

【跳遠1】

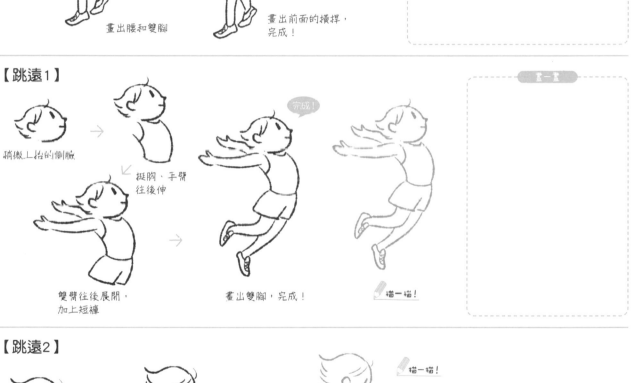

稍微上抬的側臉

挺胸，手臂往後伸

完成！

雙臂往後展開，加上短褲

畫出雙腳，完成！

描一描！

畫一畫

【跳遠2】

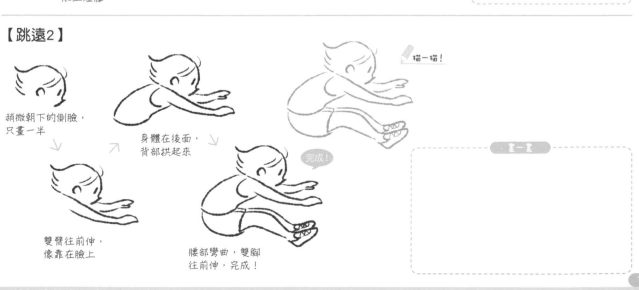

稍微朝下的側臉，只畫一半

身體在後面，背部拱起來

描一描！

雙臂往前伸，像靠在臉上

腰部彎曲，雙腳往前伸，完成！

完成！

畫一畫

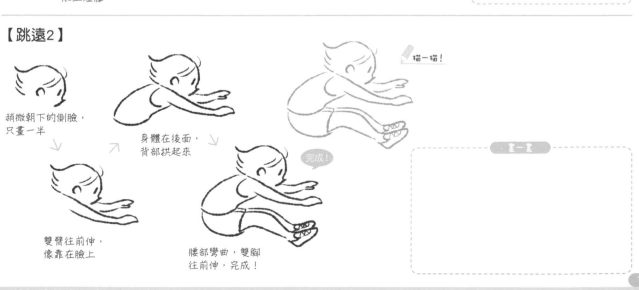

【踮立】

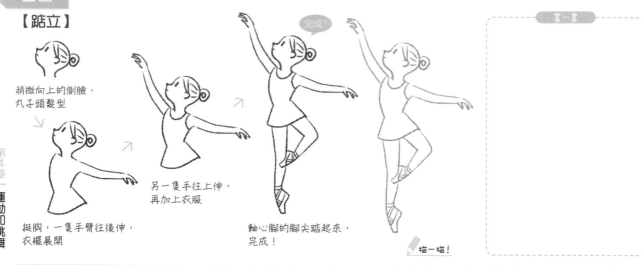

稍微向上的側臉，
丸子頭髮型

挺胸，一隻手臂往後伸，
衣襬展開

另一隻手往上伸，
再加上衣服

軸心腳的腳尖踮起來，
完成！

完成！

描一描！

畫一畫

【阿拉貝斯單腳站立】

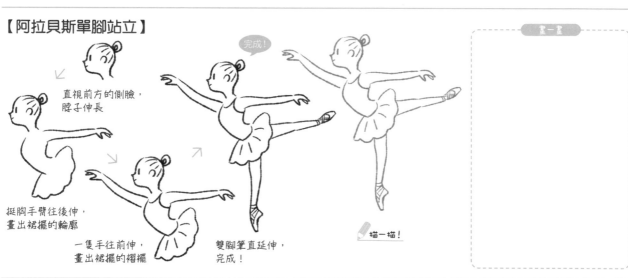

直視前方的側臉，
脖子伸長

挺胸手臂往後伸，
畫出裙擺的輪廓

一隻手往前伸，
畫出裙擺的褶襇

雙腳筆直延伸，
完成！

完成！

描一描！

畫一畫

【延伸】

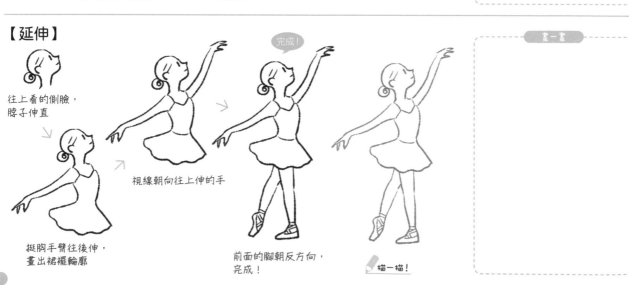

往上看的側臉，
脖子伸直

視線朝向往上伸的手

挺胸手臂往後伸，
畫出裙襬輪廓

前面的腳朝反方向，
完成！

完成！

描一描！

畫一畫

【大跳】

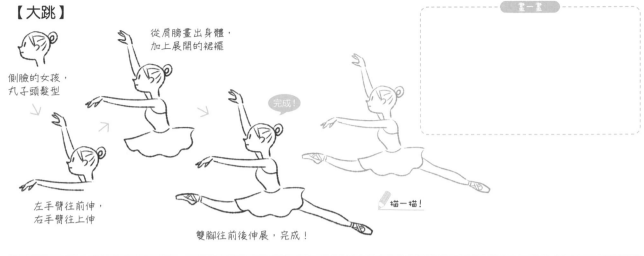

側臉的女孩，
丸子頭髮型

左手臂往前伸，
右手臂往上伸

從肩膀畫出身體，
加上展開的裙襬

完成！

雙腳往前後伸展，完成！

畫一畫

描一描！

【上踮動作】

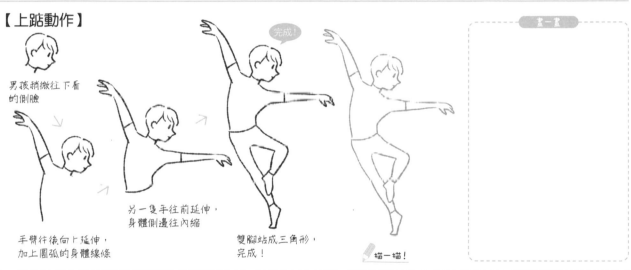

男孩稍微往下看
的側臉

手臂往後向上延伸，
加上圓弧的身體線條

另一隻手往前延伸，
身體側邊往內縮

完成！

雙腳站成三角形，
完成！

描一描！

畫一畫

【單膝跪地】

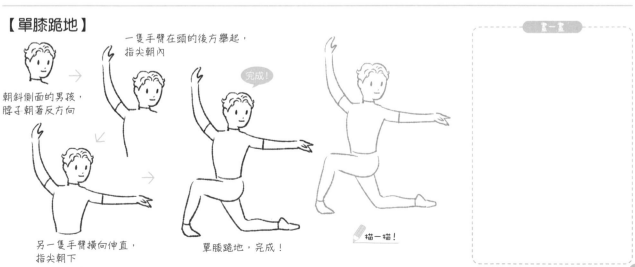

朝斜側面的男孩，
脖子朝著反方向

一隻手臂在頭的後方舉起，
指尖朝內

完成！

另一隻手臂橫向伸直，
指尖朝下

單膝跪地，完成！

描一描！

畫一畫

【倒滑】

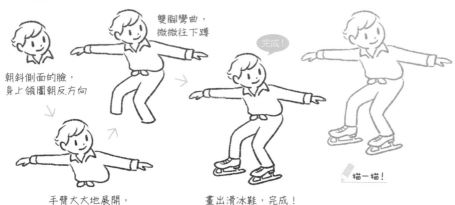

朝斜側面的臉，
身上領圍朝反方向

雙腳彎曲，
微微往下蹲

完成！

手臂大大地展開，
身體往前傾

畫出滑冰鞋，完成！

描一描！

畫一畫

【平衡滑步】

爽朗的笑臉，
朝向斜側面

手臂向上、向旁邊
延伸，加上蓬蓬衣
袖的服裝

單腳在地面，
單腳舉起來

完成！

畫上滑冰鞋，完成！

描一描！

畫一畫

【交叉步】

朝斜側面的笑臉，
畫出朝正面的衣領

右手舉起，左手插腰

雙腳傾斜交叉

完成！

畫上滑冰鞋，完成！

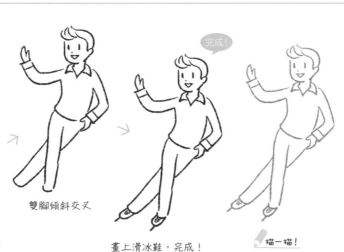

描一描！

畫一畫

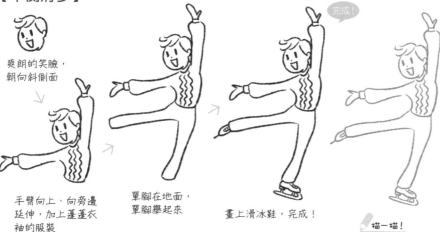

【飛燕】

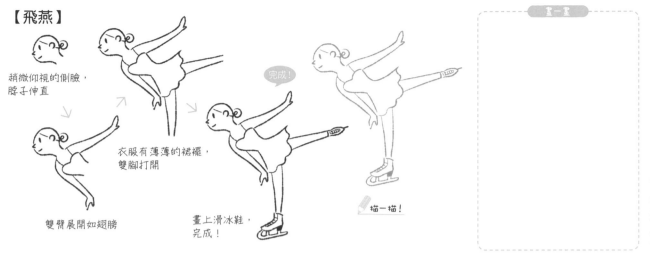

稍微仰視的側臉，
脖子伸直

雙臂展開如翅膀

衣服有薄薄的裙襬，
雙腳打開

完成！

畫上滑冰鞋，
完成！

描一描！

【連接步伐】

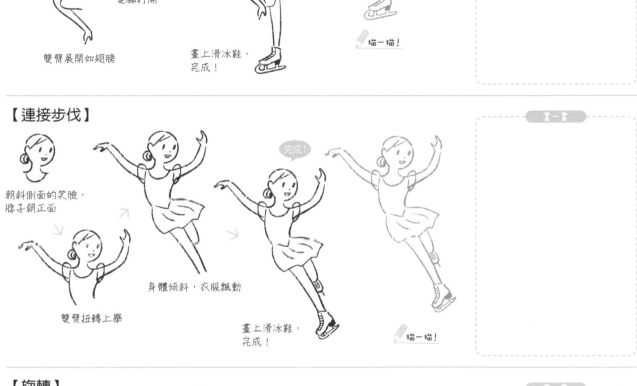

朝斜側面的笑臉，
脖子朝正面

雙臂扭轉上舉

身體傾斜，衣服飄動

完成！

畫上滑冰鞋，
完成！

描一描！

【旋轉】

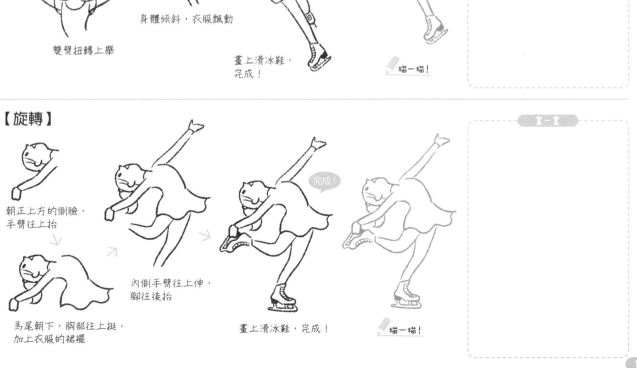

朝正上方的側臉，
手臂往上抬

馬尾朝下，胸部往上挺，
加上衣服的裙襬

內側手臂往上伸，
腳往後抬

完成！

畫上滑冰鞋，完成！

描一描！

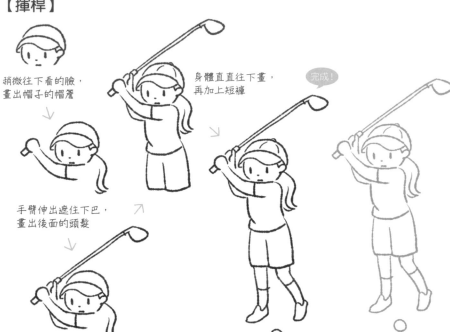

【揮桿】

稍微往下看的臉，
畫出帽子的帽簷

手臂伸出遮住下巴，
畫出後面的頭髮

往上揮的球桿，
也畫出閃側手臂

身體直直往下畫，
再加上短褲

完成！

加上雙腳和高爾夫球，
完成！

描一描！

畫一畫

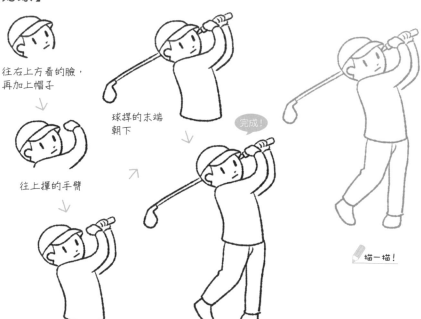

【好球】

往右上方看的臉，
再加上帽子

往上揮的手臂

閃側的手臂和扭轉的
身體

球桿的末端
朝下

完成！

畫出雙腳，完成！

描一描！

畫一畫

● 保齡球

【準備姿勢】

大圓有耳朵，
小圓有雙手

大圓為女孩的頭

畫出手臂和上衣

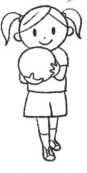

加上短褲和腳，
完成！

完成！

描一描！

【推球】

側臉的女孩

畫出衣領和胸部，
腰部往後彎

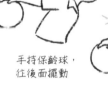

手持保齡球，
往後面擺動

畫出雙腳，完成！

完成！

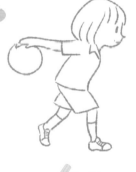

描一描！

【全倒】

正面的笑臉

一手往上，
一手往側邊

畫出襯衫

雙腳交叉，完成！

完成！

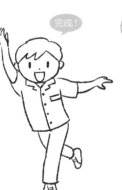

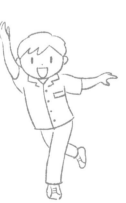

描一描！

【架式】

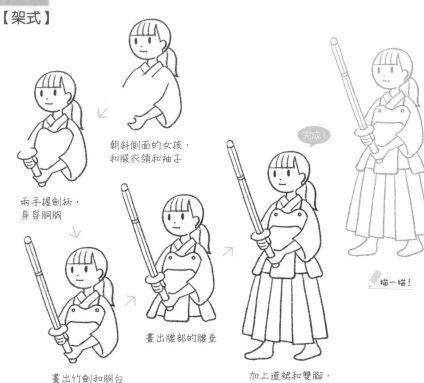

朝斜側面的女孩，
和服衣領和袖子

兩手握劍柄，
身穿胴胸

畫出竹劍和胴台

畫出腰部的腰垂

完成！

加上道裙和雙腳，
完成！

描一描！

畫一畫

【面部攻擊】

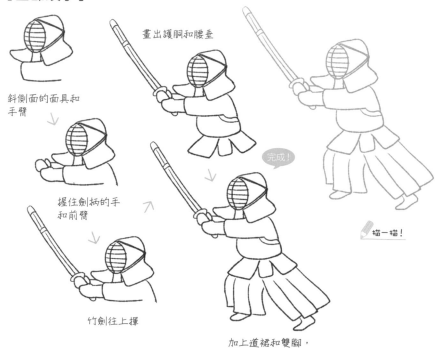

斜側面的面具和
手臂

握住劍柄的手
和前臂

竹劍往上揮

畫出護胴和腰垂

完成！

加上道裙和雙腳，
完成！

描一描！

畫一畫

【手刀】

男孩的側臉和
上揚眉

空手道服和擺出準備
姿勢的雙手

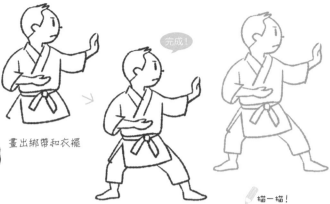

畫出綁帶和衣襬

完成！

雙腳前後打開，完成！

描一描！

【上踢】

看向斜上方的臉，
緊閉的嘴

斜倒的空手道服，
雙手緊握

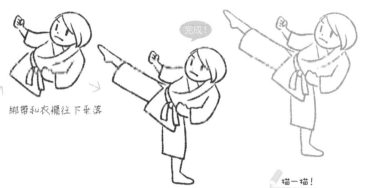

綁帶和衣襬往下垂落

完成！

腳筆直往上踢出，
完成！

描一描！

【上擋／下擋】

正面的臉，
手握拳頭放額頭

空手道服加前面手臂

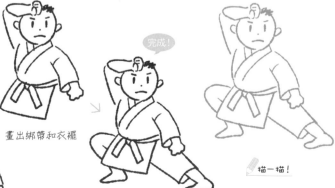

畫出綁帶和衣襬

完成！

雙腳踏穩，完成！

描一描！

121

【上場儀式】

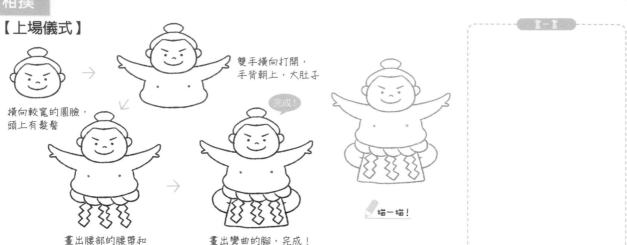

橫向較寬的圓臉，
頭上有髮髻

雙手橫向打開，
手背朝上，大肚子

完成！

畫出腰部的腰帶和
裝飾

畫出彎曲的腳，完成！

描一描！

畫一畫

【四股踏步】

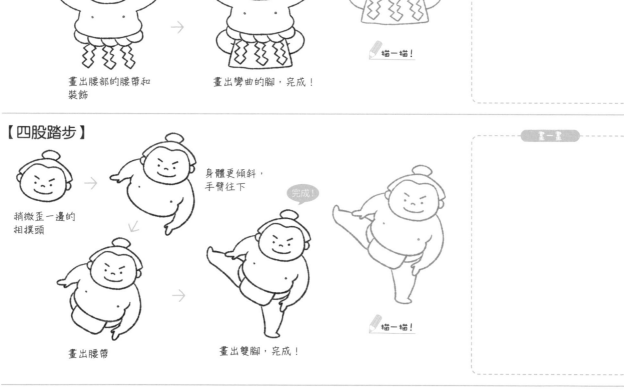

稍微歪一邊的
相撲頭

身體更傾斜，
手臂往下

完成！

畫出腰帶

畫出雙腳，完成！

描一描！

畫一畫

【上吧】

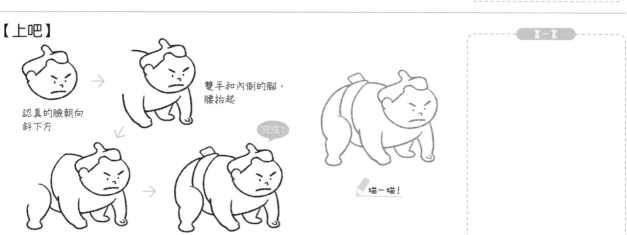

認真的臉朝向
斜下方

雙手和闪側的腳，
腰抬起

完成！

腰帶旁加上前面
彎曲的腳

畫出腰帶和屁股，
完成！

描一描！

畫一畫

● 射箭

【拉開】

朝斜側面的女孩,
手高舉頭旁

射箭服朝正面,
雙臂往上舉

畫出護胸和腰帶

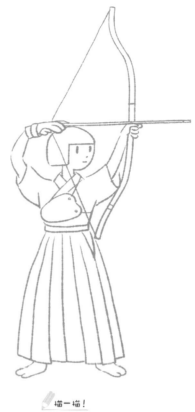

描一描!

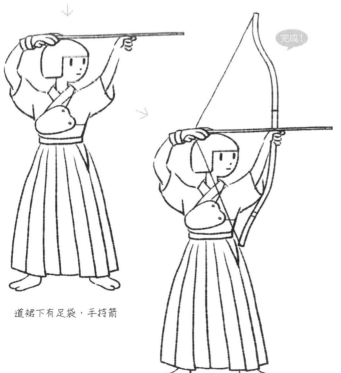

道裙下有足袋,手持箭

完成!

畫出弓,完成!

畫一畫

【大跳台】

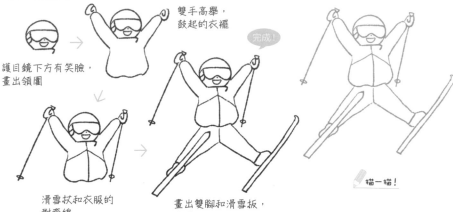

護目鏡下方有笑臉，
畫出領圈

雙手高舉，
鼓起的衣襬

完成！

滑雪杖和衣服的
對齊線

畫出雙腳和滑雪板，
完成！

描一描！

畫一畫

【轉彎】

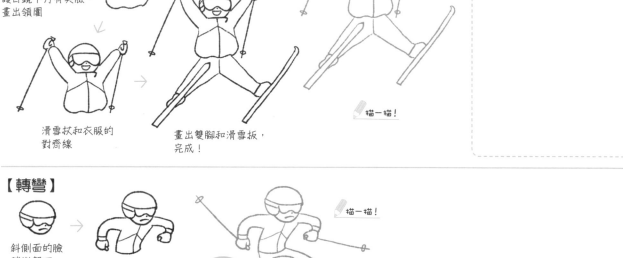

斜側面的臉
稍微朝下

雙臂朝下彎成
「く」字形

完成！

描一描！

雙腳彎向側邊，
手持滑雪杖

畫上鞋子和滑雪板，
完成！

畫一畫

【跳台滑雪】

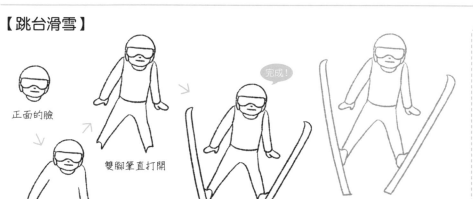

正面的臉

雙腳筆直打開

完成！

肩膀在耳朵位置，
雙臂筆直往下伸

滑雪板打開，完成！

描一描！

畫一畫

滑雪板

【起步】

頭盔朝向斜下方，
臉在肩膀後方

一隻朝下的手臂，
再加連帽衣

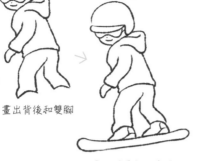

畫出背後和雙腳

畫出滑雪板，完成！

完成！

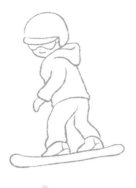

描一描！

【跳躍】

頭戴上頭盔，
下方畫出護目鏡

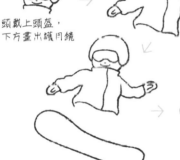

滑雪板傾斜，
前端較寬

雙手打開，上衣的
衣襬展開

畫出雙腳，完成！

完成！

描一描！

【落地】

頭戴上頭盔，
稍微往下看

一手在側邊，
一手在前面

雙腳彎曲，
腰往下蹲

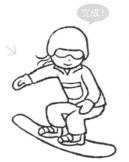

畫出鞋子和滑雪板，
完成！

完成！

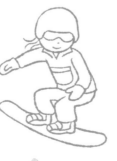

描一描！

【高V】

女孩雙臂高舉，
表情充滿活力

畫出上衣、裙子和
膝蓋的位置

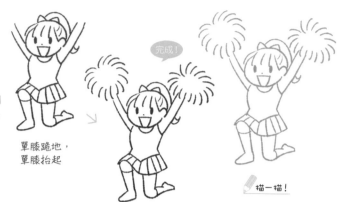

單膝跪地，
單膝抬起

完成！

手持彩球，完成！

描一描！

畫一畫

【拳打】

單手插腰，
單手舉起

身體打直，
畫上服裝

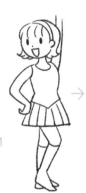

單腳彎曲，
內側腳伸直

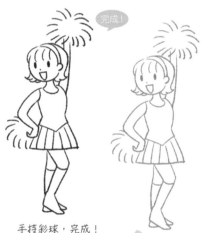

手持彩球，完成！

完成！

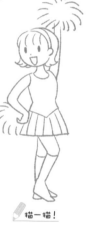

描一描！

畫一畫

【踢腿】

雙臂高舉的女孩

上衣加裙子，
裙擺一邊掀起

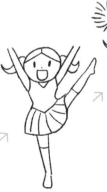

一腳抬起，
一腳筆直往下踩

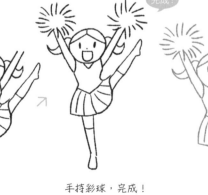

手持彩球，完成！

完成！

描一描！

畫一畫

【六步排腿】

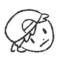

頭斜向一邊，
帽子反戴

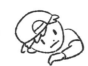

肩膀抬高，手臂
在下巴的下方

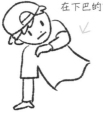

身體傾斜加上衣的
衣襬，單手撐地

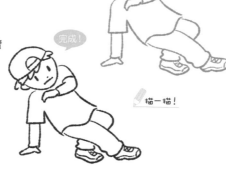

完成！

畫出雙腳，完成！

描一描！

畫一畫

【地板動作】

頭戴針織帽著地

一隻手臂彎曲
支撐身體

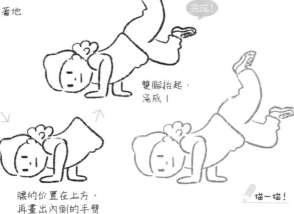

腰的位置在上方，
再畫出內側的手臂

雙腳抬起，
完成！

完成！

描一描！

畫一畫

【頭轉】

頭戴針織帽
倒立著地

雙臂彎曲撐地

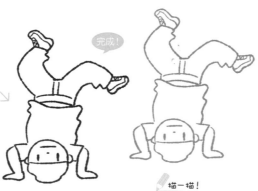

倒立的身體，
掀起的上衣

雙腳抬起，完成！

完成！

描一描！

畫一畫

127

MEMO

喜歡的圖，再畫一次！

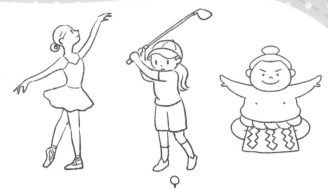

第 5 章

服飾裝扮

女生的側臉，
瀏海梳向耳朵

脖子有項鍊，
頭上有花朵裝飾

露肩上衣，
收腰設計

手臂戴上長手套，
手持海芋（捧花）

完成！

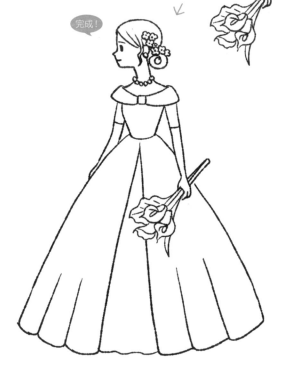

畫出整件婚紗，完成！

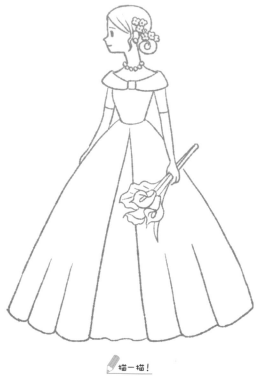

✏️ 描一描！

畫一畫

132

【燕尾服】

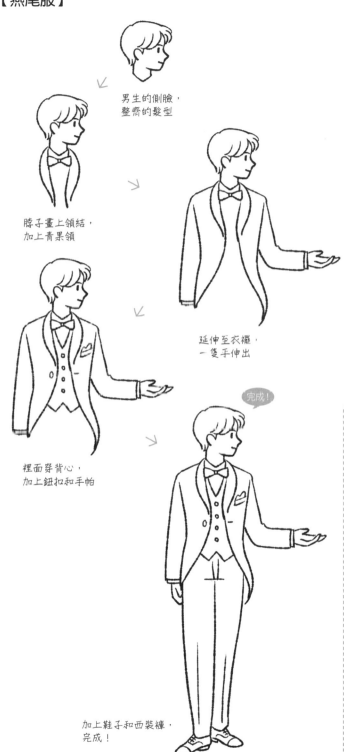

男生的側臉，
整齊的髮型

脖子畫上領結，
加上青果領

延伸至衣襬，
一隻手伸出

裡面穿背心，
加上鈕扣和手帕

完成！

加上鞋子和西裝褲，
完成！

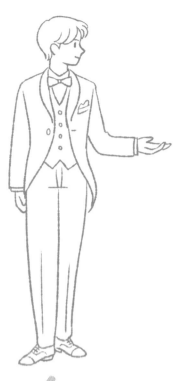

描一描！

畫一畫

【白無垢】

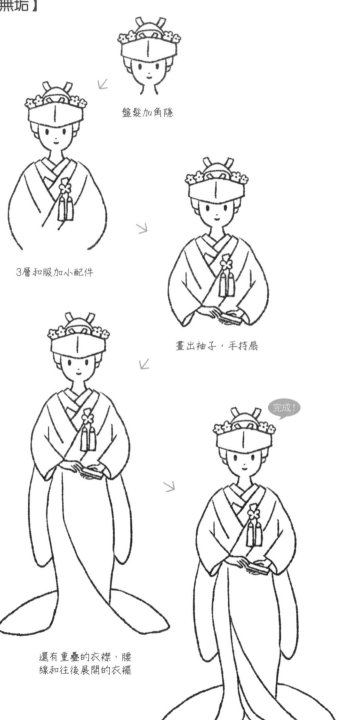

盤髮加角隱

3層和服加小配件

畫出袖子，手持扇

還有重疊的衣襟、腰
線和往後展開的衣襬

完成！

畫出外掀的內襯，完成！

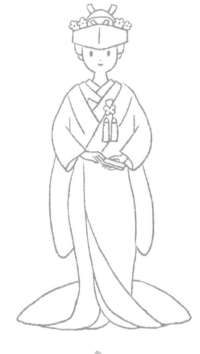

描一描！

畫一畫

【羽織袴】

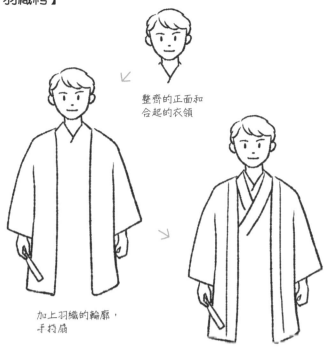

整齊的正面和
合起的衣領

加上羽織的輪廓，
手拐扇

還有和服的衣領，
和羽織的邊緣

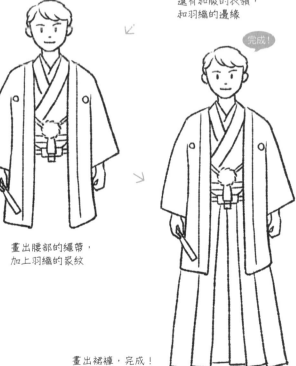

畫出腰部的繩帶，
加上羽織的家紋

完成！

畫出裙褲，完成！

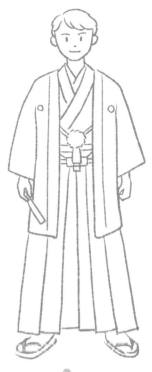

 描一描！

畫一畫

【巫女】

中分的髮型，
畫出和服的衣領

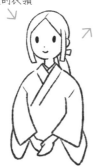

加上袖子和交叉在前的
手，還有長長的袖襬

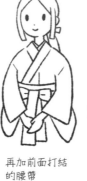

再加前面打結
的腰帶

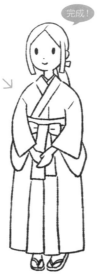

完成！

畫上裙褲和鞋襪，
完成！

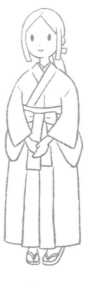

✏️描一描！

畫一畫

【神官】

烏帽子和稍微露出的
和服衣領

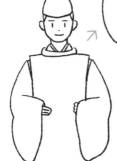

加上水干服的領圍，
還有大衣袖露出的手

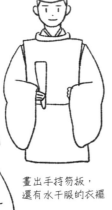

畫出手持笏板，
還有水干服的衣襬

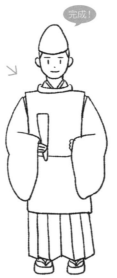

完成！

畫上裙褲和鞋襪，
完成！

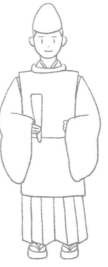

✏️描一描！

畫一畫

精靈

【男精靈】

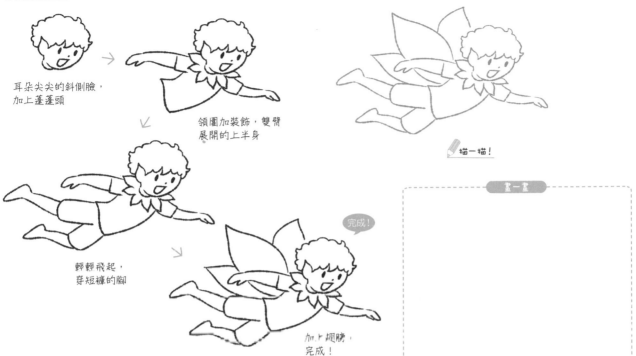

耳朵尖尖的斜側臉，
加上蓬蓬頭

領圍加裝飾，雙臂
展開的上半身

輕輕飛起，
穿短褲的腳

完成！

加上翅膀，
完成！

描一描！

畫一畫

【女精靈】

畫一畫

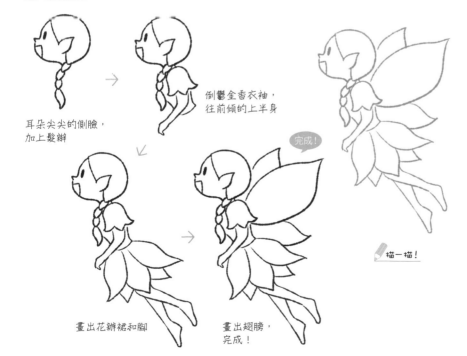

耳朵尖尖的側臉，
加上髮辮

倒鬱金香衣袖，
往前傾的上半身

完成！

畫出花瓣裙和腳

畫出翅膀，
完成！

描一描！

【女神】

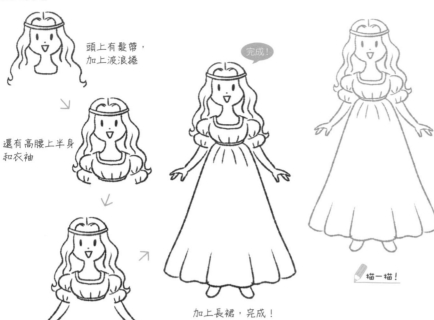

畫一畫

頭上有髮帶，
加上波浪捲

還有高腰上半身
和衣袖

畫出左右展開
的雙臂

完成！

加上長裙，完成！

描一描！

【巫婆】

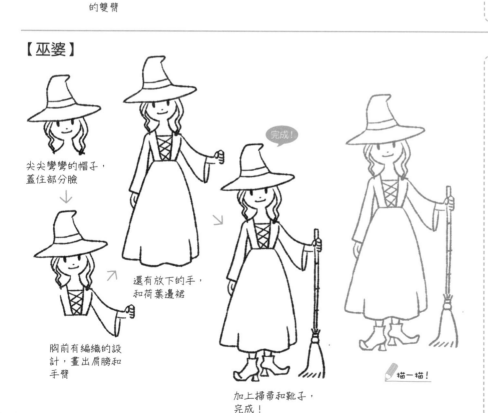

畫一畫

尖尖彎彎的帽子，
蓋住部分臉

還有放下的手，
和荷葉邊裙

胸前有編織的設
計，畫出肩膀和
手臂

完成！

加上掃帚和靴子，
完成！

描一描！

【天使】

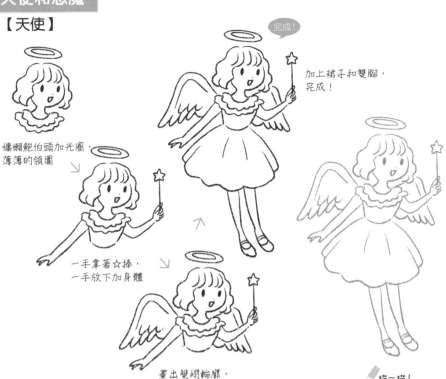

懶懶鮑伯頭加光圈，
薄薄的領圍

一手拿著☆棒，
一手放下加身體

畫出雙翅輪廓，
和內側羽毛

完成！

加上裙子和雙腳，
完成！

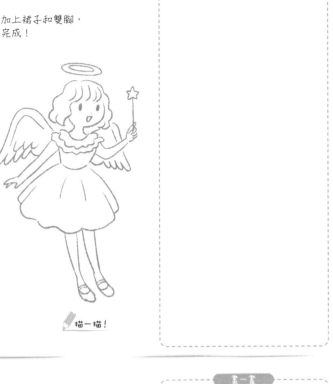

✏️ 描一描！

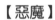畫一畫

【惡魔】

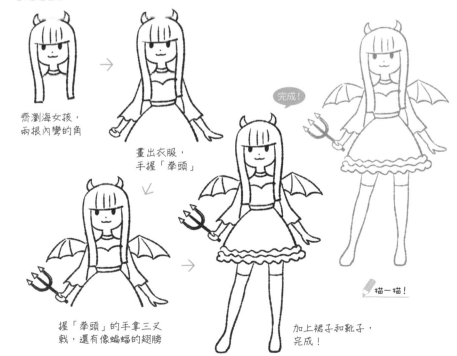

齊瀏海女孩，
兩根內彎的角

畫出衣服，
手握「拳頭」

握「拳頭」的手拿三叉
戟，還有像蝙蝠的翅膀

完成！

加上裙子和靴子，
完成！

✏️ 描一描！

畫一畫

139

【毛衣】

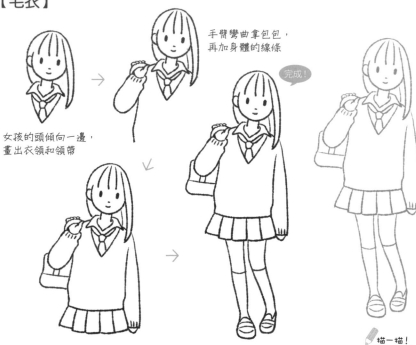

女孩的頭傾向一邊，
畫出衣領和領帶

手臂彎曲拿包包，
再加身體的線條

完成！

另一側手臂和百褶的裙襬

腳站內八，
完成！

✏️描一描！

畫一畫

【連帽衣】

畫一畫

朝斜側面的女孩，
V領中有衣領和領帶

還有拉鍊線、裙襬
和隱約可見的書包

完成！

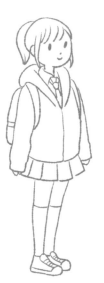

畫出連帽衣，加上
手臂和書包的背帶

畫出雙腳，
完成！

✏️描一描！

【水手服】

朝向斜上方的臉,
水手服領圍

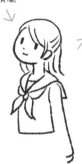

加上蝴蝶結,
還有手臂和身體

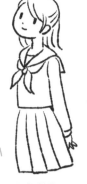

及膝百褶裙,
手臂交叉在後

完成!

一腳往後伸,
完成!

描一描!

畫一畫

【西裝外套】

朝向斜下方的女孩,
彎曲手臂看手機

畫出西裝外套的衣領,
還有前面彎曲的手臂和
上半身

肩背書包,和西裝
外套的細節

完成!

加上裙子和雙腳,
完成!

描一描!

畫一畫

制服

【背心】

女孩喝著飲料看向
斜側方

領圍加上
蝴蝶結

畫出背心的形狀,
一個往內凹的方形

下面畫出百褶裙
和裙襬

完成!

畫出雙腳,
完成!

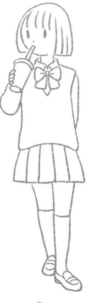

🖊描一描!

【男生】

朝斜側面的臉,
朝反方向的領圍

V領背心,手臂微彎

內側手臂彎曲,
手拿手機

完成!

手插口袋,一腳彎曲,
完成!

🖊描一描!

【水手服加蝴蝶結】

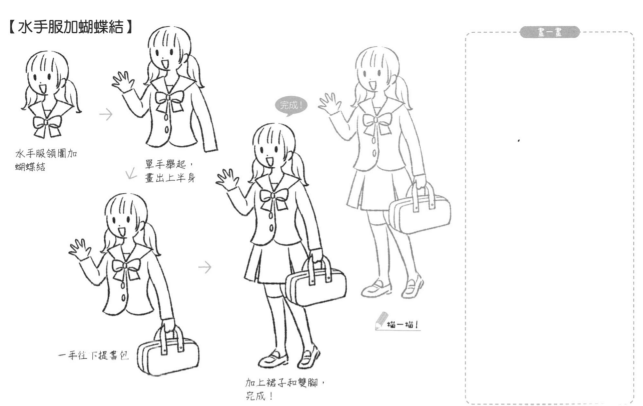

水手服領圍加
蝴蝶結

單手舉起,
畫出上半身

一手往下提書包

完成!

加上裙子和雙腳,
完成!

✏️ 描一描!

【立領制服】

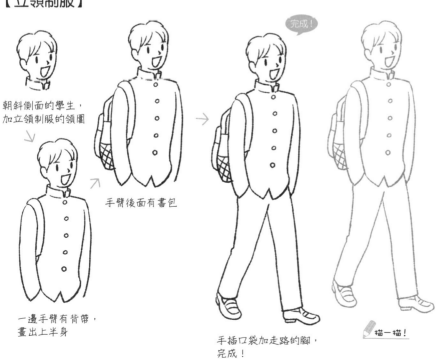

朝斜側面的學生,
加立領制服的領圍

一邊手臂有背帶,
畫出上半身

手臂後面有書包

完成!

手插口袋加走路的腳,
完成!

✏️ 描一描!

【可愛風】

雙馬尾加大眼睛

領圍胸前都有荷葉邊，
上半身畫至腰部

手臂順著裙子展開，
裙襬也有荷葉邊

完成！

雙腳交叉，
完成！

✏ 描一描！

畫一畫

【學院風】

齊瀏海加貝蕾帽，
領圍有細細的蝴蝶結

西裝外套有領子，
裡面穿背心

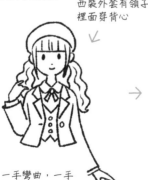
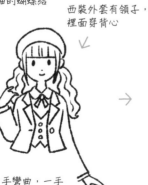

一手彎曲，一手
放下往側邊展開

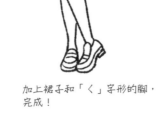

完成！

加上裙子和「く」字形的腳，
完成！

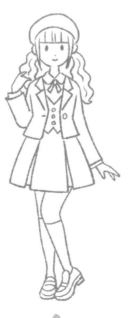

✏ 描一描！

畫一畫

搖滾和蘿莉塔

【搖滾】

隨興狼尾頭，
朝斜側面的女孩

穿上騎士外套，
雙手交叉在身後

添加外套的裝飾，
畫出裙子的褶襉

完成！

加上靴子扣高筒襪，
完成！

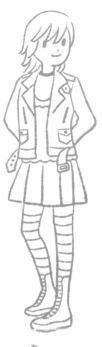

畫一畫

描一描！

【蘿莉塔】

頭上有蝴蝶結，
單手捧著臉頰

蓬蓬袖/加荷葉邊，
加上另一側手臂和長髮

完成！

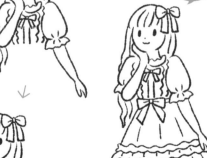

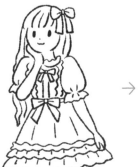

裙子中間有蝴蝶結，
還有荷葉邊裙襬

加上「く」字形的腳，
完成！

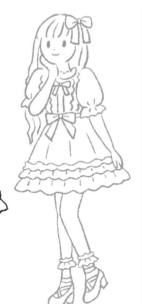

畫一畫

描一描！

【古典風】

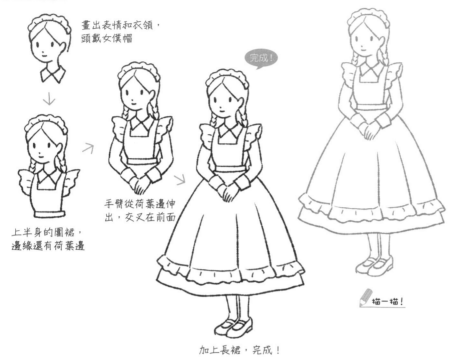

畫出表情和衣領，頭戴女僕帽

上半身的圍裙，邊緣還有荷葉邊

手臂從荷葉邊伸出，交叉在前面

完成！

加上長裙，完成！

描一描！

畫一畫

【裝扮風】

頭上有白色女僕帽，雙馬尾髮型

圍裙上半身有蓬蓬袖

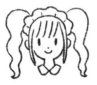
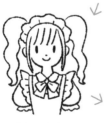
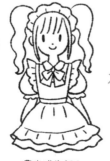
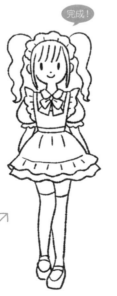
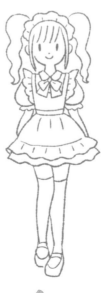

畫出迷你裙和荷葉邊

畫出內八腳，完成！

完成！

描一描！

畫一畫

【侍者】

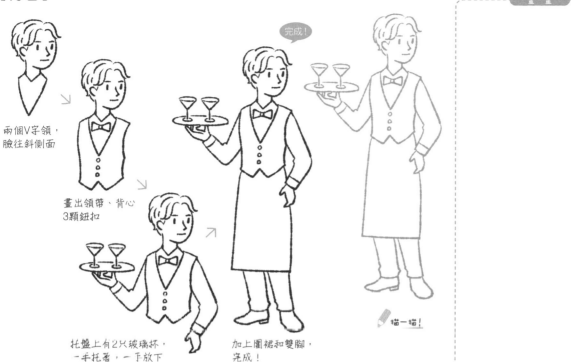

兩個V字領，
臉往斜側面

畫出領帶、背心
3顆鈕扣

托盤上有2只玻璃杯，
一手托著，一手放下

完成！

加上圍裙和雙腳，
完成！

🖊️ 描一描！

【麵包店師傅】

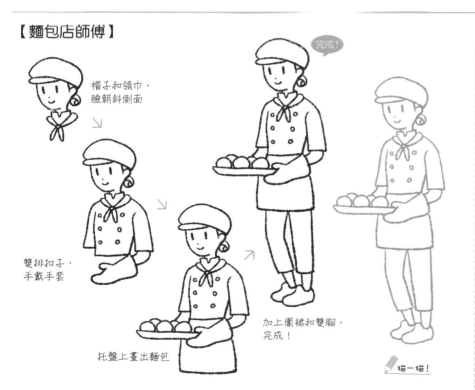

帽子和領巾，
臉朝斜側面

雙排扣子，
手戴手套

托盤上畫出麵包

完成！

加上圍裙和雙腳，
完成！

🖊️ 描一描！

醫生

【男醫生】

男生正面的臉，
頭髮旁分

穿上長白袍，
手放在兩側

畫出白袍的細節，
內有V領手術服

畫出雙腳，
完成！

完成！

畫一畫

描一描！

【女醫生】

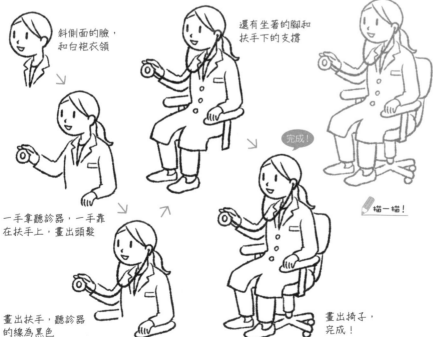

斜側面的臉，
和白袍衣領

一手拿聽診器，一手靠
在扶手上，畫出頭髮

畫出扶手，聽診器
的線為黑色

還有坐著的腳和
扶手下的支撐

完成！

畫出椅子，
完成！

畫一畫

描一描！

【女生】

翹髮尾的鮑伯頭女孩，
畫出衣領

畫出袖子，還有
橫向彎曲的手臂

手持資料，
畫出完整的上衣

完成！

畫出雙腳，
完成！

✏️描一描！

畫一畫

第 5 章 服飾裝扮

【男生】

朝斜側面的臉，
畫出立領

簡單的短袖上衣，
畫出手臂

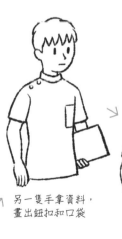

另一隻手拿資料，
畫出鈕扣和口袋

完成！

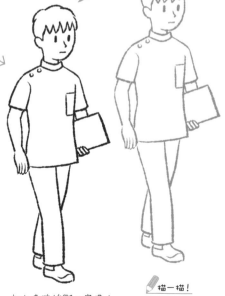

加上走路的腳，完成！

 描一描！

畫一畫

【敬禮（男警）】

警察的帽子和
斜側面的臉

畫出衣領加
表情

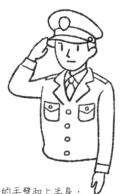

敬禮的手臂和上半身，
畫出細節

畫出雙腳，
完成！

完成！

描一描！

畫一畫

【起立（女警）】

警察的帽子，
加正面臉部的輪廓

畫出衣領加
表情

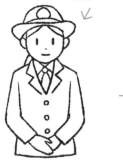

雙手交叉在前面，
畫出細節

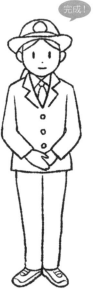

畫出雙腳，
完成！

完成！

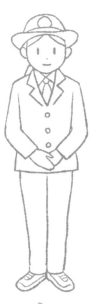

描一描！

畫一畫

【出動的服裝（消防衣）】

頭戴消防帽，和
蓋住耳朵的護頸

↓

繫上腰帶，
畫出上衣

↗

畫出線條等
細節

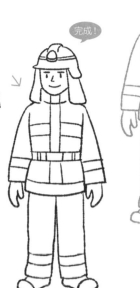

完成！

畫出雙腳，
完成！

描一描！

畫一畫

【一般的服裝（活動服裝）】

頭戴安全帽，
下巴也有扣帶

↓

畫出腰圍線條和上衣

↗

褲子沿著手臂
畫下來

完成！

畫出鞋子，
完成！

 描一描！

畫一畫

【機長】

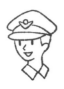

帽子和斜側面的臉，
身上領圍朝反方向

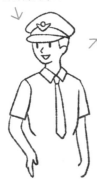

畫出短袖襯衫，
還有手臂和領帶

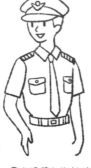

畫出腰帶和襯衫的
細節

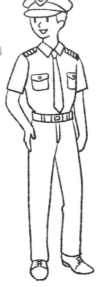

完成！

畫出雙腳，
完成！

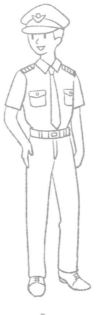

描一描！

畫一畫

【空服員】

頭髮盤起的斜側臉，
脖子有領巾

加上衣領和彎曲
的雙臂

畫出外套扣子和細節

完成！

加上裙子和雙腳，
完成！

描一描！

畫一畫

飼育員

【打掃】

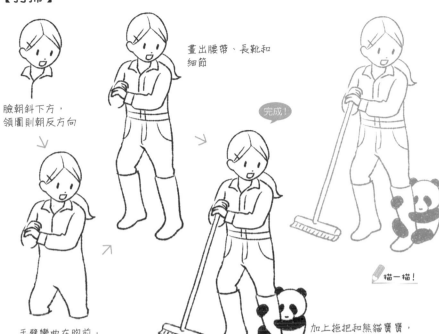

臉朝斜下方，
領圍則朝反方向

手臂彎曲在胸前，
畫出連身服

畫出腰帶、長靴和
細節

完成！

加上拖把和熊貓寶寶，
完成！

📝 描一描！

畫一畫

第5章 | 服飾裝扮

【餵食】

畫出側臉和連帽衣

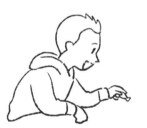

單手放膝，單手向前，
身體往前傾

完成！

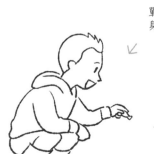

畫出蹲下的腳和長靴

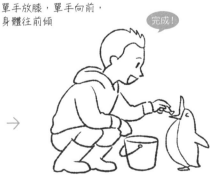

加上水桶和企鵝，完成！

📝 描一描！

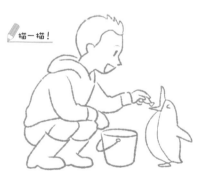

畫一畫

153

【牛仔風格】

戴上棒球帽，
手指嘴唇

斜背貼身側背包

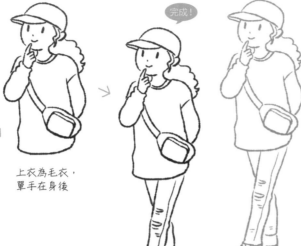

上衣為毛衣，
單手在身後

完成！

加上破損牛仔褲，
完成！

描一描！

畫一畫

【襯衫連身裙】

頭髮往後盤起，
衣領沒有扣

畫出連身裙和鈕扣

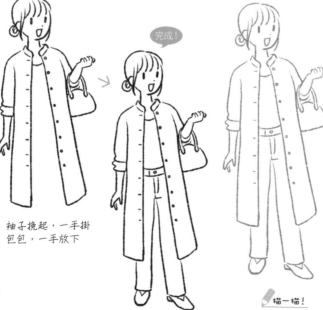

袖子挽起，一手掛
包包，一手放下

完成！

畫出腰帶和雙腳，
完成！

描一描！

畫一畫

【橫紋上衣】

波浪捲綁成雙馬尾

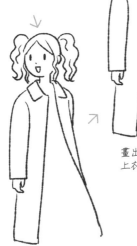

長外套前面掀起

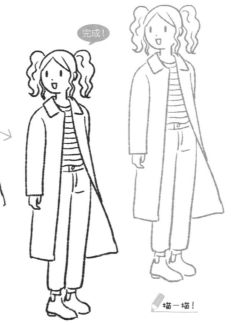

畫出裡面的橫紋
上衣

完成！

畫出雙腳，
完成！

✏️描一描！

畫一畫

【連身裙】

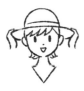

兩手扶草帽，加上
V字領

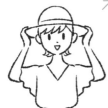

畫出扶著帽子的手
臂，還有薄衣袖

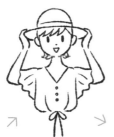

加上皺褶和鈕扣，
還有腰帶蝴蝶結

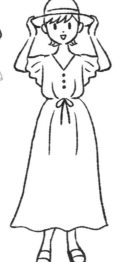

畫出裙子和雙腳，
完成！

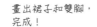

完成！

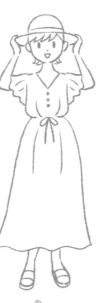

✏️描一描！

畫一畫

第5章｜服飾裝扮

【寬褲】

斜側面的臉，
身體則朝反方向

荷葉邊衣領加蓬蓬袖，
再畫出腰線

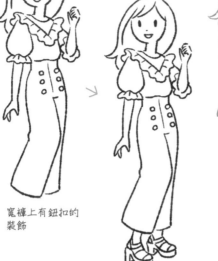

寬褲上有鈕扣的
裝飾

完成！

畫出涼鞋，完成！

描一描！

畫一畫

【海洋風】

畫一畫

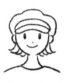

鼓鼓的帽子，加上
往後翹的頭髮

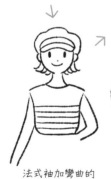

法式袖加彎曲的
手臂

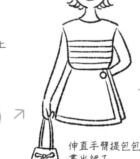

伸直手臂提包包，
畫出裙子

完成！

畫出雙腳，
完成！

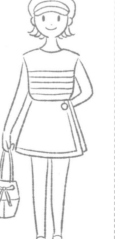

描一描！

【連身衣】

斜側面的臉，
再加上高領

一隻手扶著頭，
一隻手放下

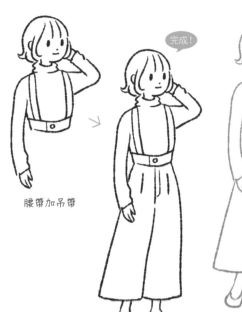

腰帶加吊帶

加上寬褲和雙腳，
完成！

完成！

描一描！

畫一畫

【長版開襟衫】

頭髮盤起加眼鏡，
再加一隻手

肩部線條微傾斜，
畫出上下的袖子

畫出鍊墜和開襟衫

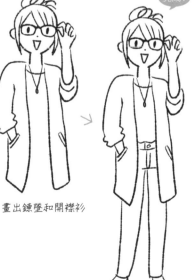

加上窄管褲和鞋子，
完成！

完成！

描一描！

畫一畫

【牛仔外套】

頭朝斜下方，
領子為連帽

↓

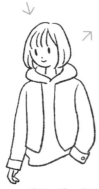

一手插口袋，畫出
牛仔外套的輪廓

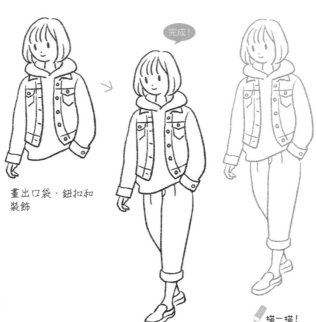

畫出口袋、鈕扣和
裝飾

完成！

腳前後交叉，
完成！

描一描！

畫一畫

【針織連身裙】

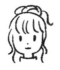

蓬鬆的馬尾，
加上正面臉

↓

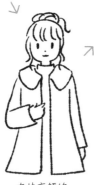

大片衣領的
外套

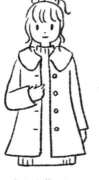

畫出外套鈕扣和
連身裙的裙襬

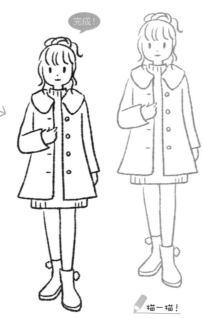

完成！

加上穿靴子的腳，
完成！

描一描！

畫一畫

【挪威圖騰毛衣】

短髮加貝蕾帽，
還有圜衣領

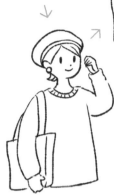

單手肩背托特包，
另一隻手挽著帽子

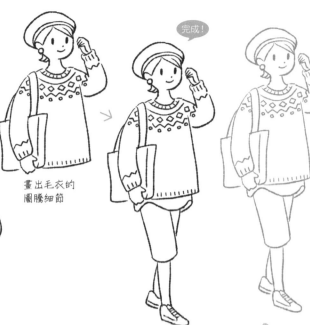

畫出毛衣的
圖騰細節

完成！

雙腳前後交叉，
完成！

🖊 描一描！

畫一畫

【牛角扣外套】

針織帽加厚領圍，
還有呼氣的嘴

外套輪廓，
手拿杯

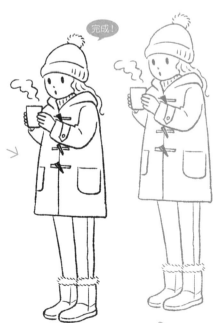

畫出外套口袋和
鈕扣

完成！

加上穿靴子的腳，
完成！

🖊 描一描！

畫一畫

MEMO

喜歡的圖，再畫一次！

第 6 章
動物和可愛生物

【坐著（正面）】

 完成！

畫出頭和前腳　　　　還有左右可見的　　　加上臉和尾巴，
　　　　　　　　　　後腳　　　　　　　　完成！

✏️描一描！

畫一畫

【坐著（側面）】

 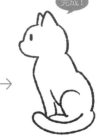

完成！

畫出側臉和
內側耳朵

背後、屁股和　　　　加上前腳和後腳，
捲起的尾巴　　　　　完成！

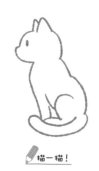

✏️描一描！

畫一畫

【背影1】

 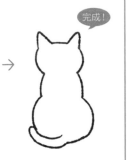

完成！

畫出頭和耳朵的輪廓

　　　左右身體的線條

加上屁股和捲起的
尾巴，完成！

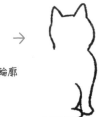

✏️描一描！

畫一畫

【背影2】

完成！

畫出頭和耳朵的輪廓

前腳和後腳

圈圈背部和尾巴，
完成！

✏️描一描！

畫一畫

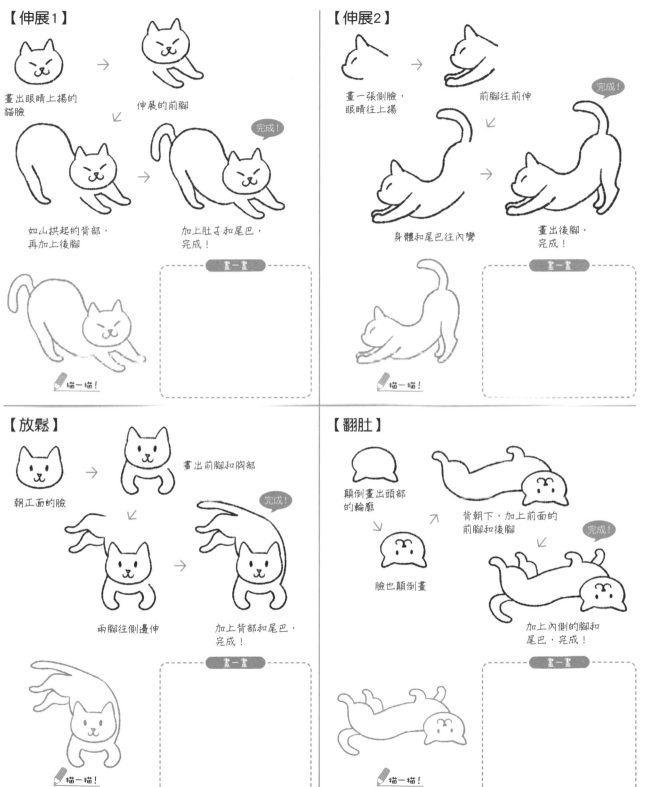

【伸展1】

畫出眼睛上揚的
貓臉

伸展的前腳

如山拱起的背部,
再加上後腳

加上肚子和尾巴,
完成!

完成!

畫一畫

描一描!

【伸展2】

畫一張側臉,
眼睛往上揚

前腳往前伸

身體和尾巴往內彎

畫出後腳,
完成!

完成!

畫一畫

描一描!

【放鬆】

朝正面的臉

畫出前腳和胸部

兩腳往側邊伸

加上背部和尾巴,
完成!

完成!

畫一畫

描一描!

【翻肚】

顛倒畫出頭部
的輪廓

臉也顛倒畫

背朝下,加上前面的
前腳和後腳

加上內側的腳和
尾巴,完成!

完成!

畫一畫

描一描!

【盯住】

畫出斜側面
的貓臉輪廓

眼睛鼻子往下移

背部拱起，再加兩隻前腳

完成！

加上後腳和捲起的尾巴，
完成！

畫一畫

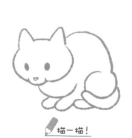

✏️描一描！

【注視】

畫出頭部和兩隻貓耳

下巴兩側有前腳

完成！

黑色眼珠往下看，
嘴巴呈「ㄟ」字形

加上圓形的背部，
完成！

畫一畫

✏️描一描！

【埋伏鎖定】

畫出斜側面的貓臉輪
廓，加上眼睛和鼻子

前腳伸出來

完成！

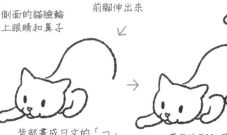

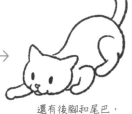

背部畫成日文的「つ」
字形，再加上前腳

還有後腳和尾巴，
完成！

畫一畫

✏️描一描！

【發動】

耳朵放平，
黑眼珠往下看

前腳畫在
臉旁邊

完成！

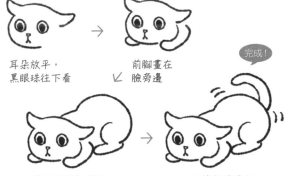

背部拱起加後腳

加上搖動的屁股，
完成！

畫一畫

✏️描一描！

【埋頭睡1】

耳朵朝下加
兩隻前腳

圓圓的頭和肩膀

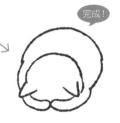

完成！

加上圓圓的身體，完成！

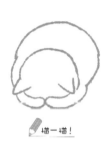

✏描一描！

畫一畫

【埋頭睡2】

畫個朝下的
側臉

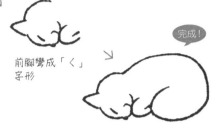

前腳彎成「く」
字形

完成！

加上背部和圓弧的後腳，
完成！

✏描一描！

畫一畫

【蜷曲睡】

尖尖耳朵，
前腳藏住嘴

抱住後腳

完成！

畫至尾巴變成圓，
完成！

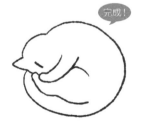

✏描一描！

畫一畫

【四腳朝天】

畫個正面臉，
眼睛往上揚

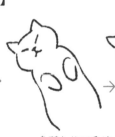

身體加往下垂的
2隻前腳

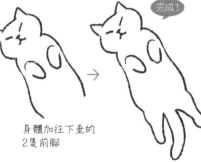

完成！

加上後腳和下垂的
尾巴，完成！

✏描一描！

畫一畫

【香箱坐】

臉朝正面

兩隻前腳收齊在胸前

完成！

畫出後面的腰部，
完成！

描一描！

畫一畫

【哈氣】

畫出臉部輪廓
和下巴

眼睛往上揚，眉間起
皺紋，嘴巴張很大

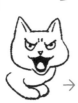

2隻前腳在胸下

完成！

加上身體和蒸氣，完成！

描一描！

畫一畫

【威嚇】

臉朝下，
加上三白眼

前腳站穩地，
腹部呈拱形

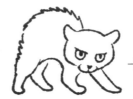

背部呈鋸齒狀，
加上站穩的後腳

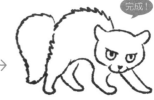

完成！

尾巴蓬起，完成！

描一描！

畫一畫

【跳】

臉朝斜上方，
平靜的側臉

2隻前腳併攏往前伸

斜向伸展的
身體和後腳

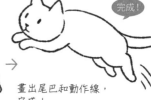

完成！

畫出尾巴和動作線，
完成！

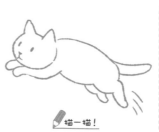

描一描！

畫一畫

【打哈欠】

繼長嘴巴加
雙下巴

前腳併攏在前
變成圓

完成!

加上哈欠線和屁股,
完成!

描一描!

畫一畫

【大字形】

頭往下方傾

前腳伸直,
身體呈弓形

完成!

後腳張開開,完成!

描一描!

畫一畫

【理毛（搔癢）】

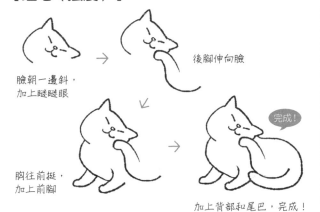

臉朝一邊斜,
加上瞇瞇眼

後腳伸向臉

胸往前挺,
加上前腳

完成!

加上背部和尾巴,完成!

描一描!

畫一畫

【理毛（舔毛）】

前腳彎曲在面前

剩下的腳放鬆伸直

完成!

嘴巴和舌頭畫在
前腳的末端

加上背部和尾巴,完成!

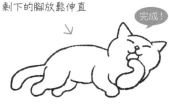

描一描!

畫一畫

【逗貓棒1】

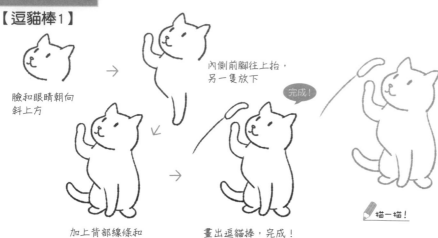

臉和眼睛朝向
斜上方

加上背部線條和
後腳

閃側前腳往上抬,
另一隻放下

完成!

畫出逗貓棒,完成!

✏️描一描!

畫一畫

【逗貓棒2】

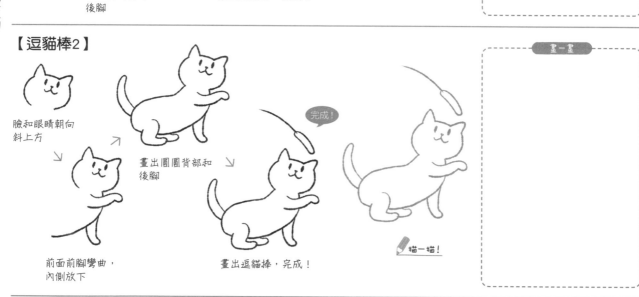

臉和眼睛朝向
斜上方

前面前腳彎曲,
閃側放下

畫出圓圓背部和
後腳

畫出逗貓棒,完成!

完成!

✏️描一描!

畫一畫

【逗貓棒3】

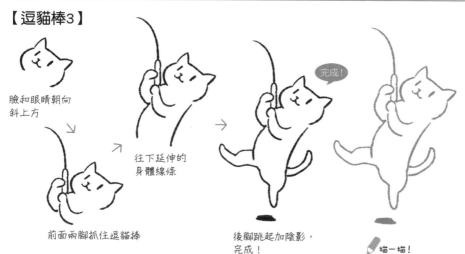

臉和眼睛朝向
斜上方

前面兩腳抓住逗貓棒

往下延伸的
身體線條

後腳跳起加陰影,
完成!

完成!

✏️描一描!

畫一畫

【逗貓棒4】

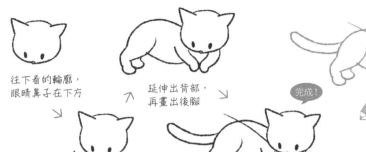

往下看的輪廓，
眼睛鼻子在下方

延伸出背部，
再畫出後腳

完成！

✏️描一描！

前腳合併，加腹部的線條

畫出逗貓棒，完成！

【貓咪干擾】

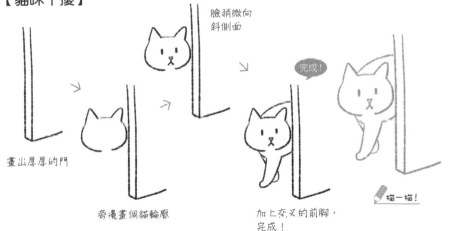

臉稍微向
斜側面

完成！

畫出厚厚的門

旁邊畫個貓輪廓

加上交叉的前腳，
完成！

✏️描一描！

【磨爪】

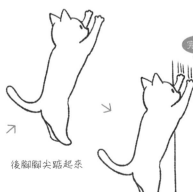

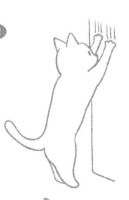

往後斜的頭，
前腳往上伸

後腳腳尖踮起來

完成！

身體斜斜往下畫，
尾巴上揚

加上牆壁和上面的
抓痕，完成！

✏️描一描！

【柴犬】

尖尖耳朵和
菱形輪廓

臉往中間集中，
眼睛往上揚

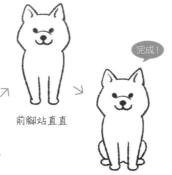

前腳站直直

完成！

畫出後腳，
完成！

✏描一描！

畫一畫

【馬爾濟斯】

頭上毛茸茸，
嘴巴也毛茸茸

圓滾滾的黑眼珠

完成！

前腳和胸前
都毛茸茸

加上後腳和圓尾巴，
完成！

✏描一描！

畫一畫

【法國鬥牛犬】

耳朵立起，
臉頰往下垂

額頭有「人」字，
眼睛看向一邊

畫出胸前和短前腳

完成！

加上捲捲的尾巴，
完成！

✏描一描！

畫一畫

【黃金獵犬】

兩耳往下垂，
毛茸茸的胸毛

眼睛往下垂，
裂嘴微微笑

畫出前腳，
腹部也都毛茸茸

完成！

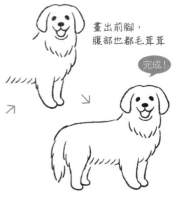

加上毛毛的尾巴，
完成！

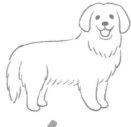

✏描一描！

畫一畫

【柯基犬】

 → →

大大耳朵加　　　嘴角上揚，　　　短短前腳和
毛毛臉　　　　　吐舌頭　　　　　大肚子

 →

畫出屁股和後腳　　　塗上顏色，完成！

完成！

描一描！

畫一畫

【迷你雪納瑞】

 → →

下垂的三角耳，　　　毛毛鬍子像　　　　胸部前腳也
加上粗眉毛　　　　　聖誕老公公　　　　都毛茸茸

 →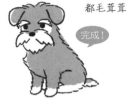

加上背部、尾巴和後腳　　　塗上顏色，完成！

完成！

描一描！

畫一畫

【米格魯】

 → →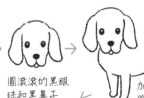

兩邊大大的歪耳　　圓滾滾的黑眼　　加上兩隻前腳、
加上長長臉　　　　珠和黑鼻子　　　胸部和腹部線條

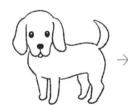 →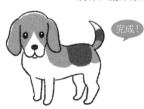

還有背部、後腳和揚起的尾巴　　塗上不同的顏色，完成！

完成！

描一描！

畫一畫

【博美犬】

 → →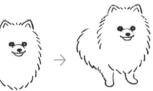

橢圓形的蛋毛　　　正中央有張小臉　　前腳打開，加上
茸茸，再加上　　　　　　　　　　　屁股和肚子
耳朵

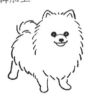 →

後腳往外開，　　　塗上顏色，完成！
加上圓尾巴

完成！

描一描！

畫一畫

【基本姿勢】

4朵相連的蓬蓬雲

圓滾滾的黑眼珠和
黑鼻子

完成！

毛茸茸的2隻前腳

再畫出後腳，
完成！

✏ 描一描！

畫一畫

【跑動】

 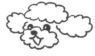

4朵散開的蓬蓬雲

下面的雲有張開的嘴，
畫上眼睛和鼻子

完成！

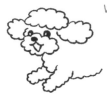 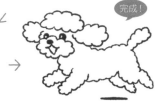

前腳伸直，胸部和
腹部也有蓬蓬毛

畫出尾巴和後腳，完成！

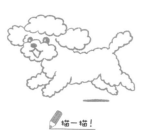

✏ 描一描！

畫一畫

【遊玩】

 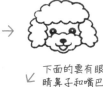

4朵相連的蓬蓬雲

下面的雲有眼
睛鼻子和嘴巴

完成！

毛茸茸的前腳
往前伸

尾巴搖又搖，完成！

✏ 描一描！

畫一畫

【睡覺】

3朵蓬蓬雲連成
梯形狀

下面還有一朵雲

完成！

雲朵之間有閉起的
眼睛

上面再疊一朵雲，
完成！

✏ 描一描！

畫一畫

【坐著】

下垂的耳朵和臉頰

額頭有皺紋，
下垂的眉毛

完成！

張開的前腳，
胸前有皺紋

畫出肚子和後腳，再塗
上顏色，完成！

✏️描一描！

畫一畫

【睡覺】

垂耳、臉頰和趴著
的前腳

扁扁的鼻子加
緊閉的嘴

完成！

額頭有皺紋，眼睛
閉起往上揚

畫出背部和後腳，
再塗上顏色，完成！

畫一畫

✏️描一描！

【跑動】

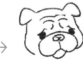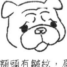

斜側面的輪廓，
加上鼻子和嘴巴

額頭有皺紋，眉毛
下垂加困惑的雙眼

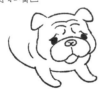
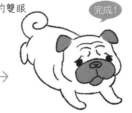

完成！

前腳往前伸，
身體有皺紋

畫出尾巴和後腳，
再塗上顏色，完成！

畫一畫

✏️描一描！

【回頭】

斜側面的輪廓，
加上鼻子和嘴巴

額頭有皺紋，眉毛
下垂加困惑的雙眼

完成！

扭轉的脖子加
身體

畫出尾巴和後腳，
再塗上顏色，完成！

畫一畫

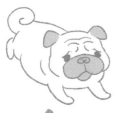

✏️描一描！

第6章 動物和可愛生物

【坐著】

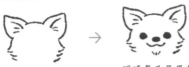

耳朵的內側有毛，
臉頰毛茸茸

眼睛鼻子是黑色，
嘴巴下面也毛茸茸

完成！

前腳併攏成
倒三角形

加上後腳和尾巴，
完成！

畫一畫

✏描一描！

【走路】

額頭很寬的側臉，
耳朵左右微錯開

胸前毛茸茸，
閃側前腳往上抬

完成！

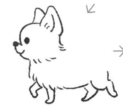

後腳也前後交錯

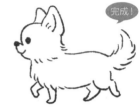

加上毛毛的尾巴，
完成！

畫一畫

✏描一描！

【斜側面】

耳朵的內側有毛，
臉頰毛茸茸

眼睛鼻子是黑色小圓，
微微張開的嘴巴

完成！

前腳站直，
胸前毛茸茸

加上後腳和尾巴，
完成！

畫一畫

✏描一描！

【趴著】

臉的下面有前腳，
露出一點點

耳朵的內側有毛，
下巴碰地

完成！

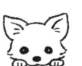

圓滾滾的黑眼睛，
再加黑鼻子

圓圓的背再加尾巴，
完成！

畫一畫

✏描一描！

【正面】

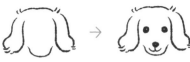

長長垂耳加細下巴，
毛的末梢翹起來

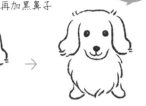

圓滾滾的黑眼睛，
再加黑鼻子

完成！

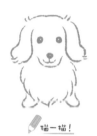

胸毛蓬又鬆

畫出小短腿，
完成！

畫一畫

描一描！

【斜側面】

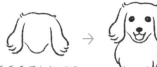

長長垂耳加細下巴，
蓬鬆毛茸茸

圓滾滾的黑眼睛，再加
黑鼻子，嘴巴也張開

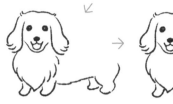

完成！

胸毛蓬又鬆

畫出小短腿，完成！

畫一畫

描一描！

【走路】

長長鼻子加垂耳，
畫上眼睛和嘴巴

加上短短的後腿，腹部毛茸茸

完成！

胸毛蓬又鬆，
加上短短的前腿

加上長長的背和尾巴，
完成！

畫一畫

描一描！

【睡覺】

長耳加長鼻，
眼睛閉起來

毛毛的身體

完成！

稍微彎曲的後腳

畫出前腳和尾巴，
完成！

畫一畫

描一描！

【側面】

長耳往後倒,
蛋型的側臉

鼻子只有一條線,
圓圓的眼睛

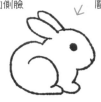 →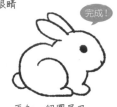

蓬軟後腳和圓圓的背

完成!

再加一個圓尾巴,
完成!

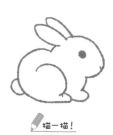

✏描一描!

畫一畫

【背面】

長耳朵立起,
加上倒著的碗

圓圓的背

完成!

 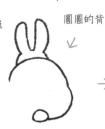 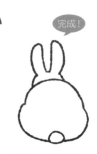

橫向擴展的屁股,
再加圓尾巴

和另一側相連,
完成!

✏描一描!

畫一畫

【跳】

 →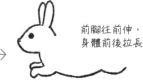

長耳朵立起,
加上側面的頭

前腳往前伸,
身體前後拉長

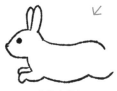 →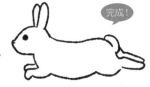

再畫出背部

畫出尾巴加後腳,
完成!

完成!

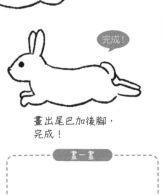

✏描一描!

畫一畫

【立起側看】

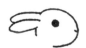 →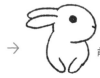

長耳向後倒,
側面的兔子

前腳往下

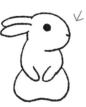 →

立起的身體

畫出後腳,
完成!

完成!

✏描一描!

畫一畫

【洗臉】

長耳朵立起

胖嘟嘟的兔臉，眼睛
閉起來，手放到嘴邊

完成！

胖嘟嘟的身體

畫出圓圓的後腳，
完成！

✏️描一描！

畫一畫

【梳理耳朵】

一隻耳立起，
前腳抓住另一隻耳

畫出另一邊的臉，
再加上前腳

完成！

一臉很舒服，
圓圓的肚子

畫出後腳，
完成！

✏️描一描！

畫一畫

【坐著】

耳朵立起，
側面的兔臉

前腳併在前

完成！

圓圓的背部

後腳往下坐，完成！

✏️描一描！

畫一畫

【睡覺】

直直2隻耳

圓嘟嘟的側臉

完成！

眼睛閉起來

畫出一個圓，完成！

✏️描一描！

畫一畫

【背影】

畫出一個圓，
再加小尾巴

加上耳朵，完成！

完成！

✎描一描！

【睡覺】

像是一個日文「の」

中間有隻手

眼睛閉起來，加上
耳朵和尾巴，完成！

完成！

✎描一描！

【大口大口吃】

圓圓的耳朵，
鼓鼓的兩頰

畫出圓滾滾的眼
睛，再加上鼻子

手上拿食物，
胖胖的身體

畫出小小的腳，
完成！

完成！

✎描一描！

【食物塞滿嘴】

圓圓的耳朵，
加鼓鼓的臉頰

臉頰鼓到
眼睛下

手上拿食物，
胖胖的身體

畫出小小的腳，
完成！

完成！

✎描一描！

【洗臉】

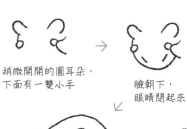

稍微開開的圓耳朵，
下面有一雙小手

臉朝下，
眼睛閉起來

完成！

從耳朵畫出
一個圓身體

畫出小小的腳，
完成！

畫一畫

描一描！

【踩車車】

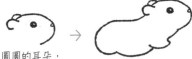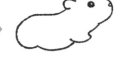

圓圓的耳朵，
朝側面的臉

圓圓的身體往上斜

完成！

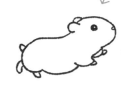

手腳尾巴的方向都不同

畫出滾輪，完成！

畫一畫

描一描！

【坐著】

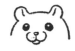

斜側面的臉，
嘴巴張開

加上眼睛和鼻子，
畫出圓圓的背部

完成！

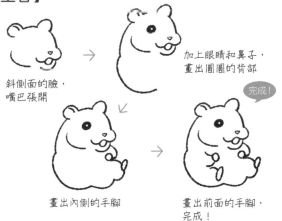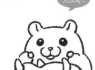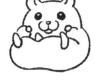

畫出內側的手腳

畫出前面的手腳，
完成！

畫一畫

描一描！

【屁股著地】

朝向正面的圓耳朵

畫出眼睛及鼻子

完成！

小小的腳和胖屁股

加上小尾巴，手放在
臉頰，完成！

畫一畫

描一描！

鸚鵡的動作

【側面】

平平的頭加豆狀鼻，
加上鳥喙和羽毛

畫出眼睛和臉頰

 →

完成！

畫出身體和翅膀

畫出鳥爪和尾翅，
完成！

🖊描一描！

畫一畫

【斜側面】

 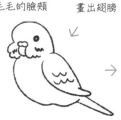

圓圓的頭，加上眼睛及
鳥喙，和毛毛的臉頰

畫出翅膀

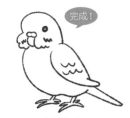

完成！

鼓鼓的肚子和
長尾翅

畫出鳥爪，
完成！

🖊描一描！

畫一畫

【正面】

 →

是毛怪嗎？

尖尖的鳥喙和
鸚鵡臉

 →

完成！

加上圓狀蛋型的身體

畫出鳥爪，
完成！

🖊描一描！

畫一畫

【後面】

完成！

圓圓的一顆頭

伸展的翅膀

和另一邊的
翅膀，像手
交叉著

加上直直的長尾
翅，完成！

🖊描一描！

畫一畫

第6章 動物和可愛生物

182

【打哈欠】

鳥喙張開，
臉頰下方毛茸茸

畫出上揚的眼睛，
還有臉頰和翅膀

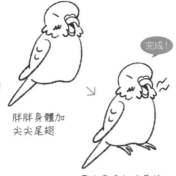

胖胖身體加
尖尖尾翅

完成！

畫出鳥爪加哈氣線，
完成！

🖊描一描！

畫一畫

【睡覺】

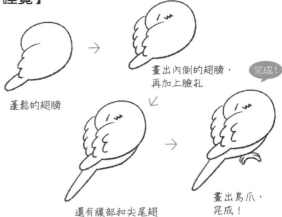

蓬鬆的翅膀

畫出內側的翅膀，
再加上臉孔

完成！

還有腹部和尖尾翅

畫出鳥爪，
完成！

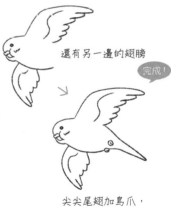

🖊描一描！

畫一畫

【伸展】

畫出眼睛和鳥喙，
臉頰下面毛茸茸

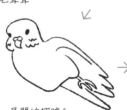
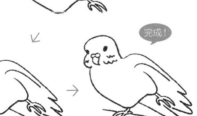

斜斜的身體，
一隻伸直的鳥爪

完成！

展開的翅膀和
尖尖的尾翅

單腳站在枝枒上，
完成！

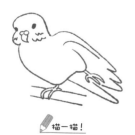

🖊描一描！

畫一畫

【飛起】

鸚鵡的側臉

還有另一邊的翅膀

完成！

展開的翅膀

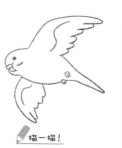

尖尖尾翅加鳥爪，
完成！

🖊描一描！

畫一畫

第6章｜動物和可愛生物

【金魚的側面】

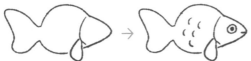

三角形加圓形的身體，
再加上尾鰭

畫出魚鱗和臉孔

大片背鰭和腹鰭

完成！

畫出條紋，完成！

描一描！

畫一畫

【金魚的正面】

蛋型的上面，
有薄薄的背鰭

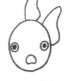

嘴巴張開加大眼睛，
再加上尾鰭

完成！

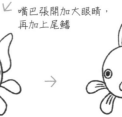

胸鰭和腹鰭像花瓣

畫出條紋，
完成！

描一描！

畫一畫

【河魨的側面】

額頭突出的方形身體，
還有厚嘴唇

半睜眼睛加胸鰭

尾鰭、背鰭和腹鰭

完成！

畫出淡淡的圖案，
完成！

描一描！

畫一畫

【河魨的正面】

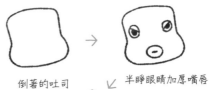

倒著的吐司

半睜眼睛加厚嘴唇

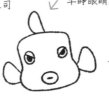
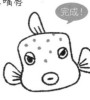

完成！

頭上有背鰭，
臉頰側邊有胸鰭

畫出條紋和圖案，
完成！

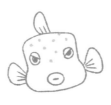

描一描！

畫一畫

第6章 動物和可愛生物

烏龜

【側面】

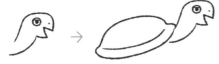

頭伸長，嘴張開

從脖子根部開始畫龜殼

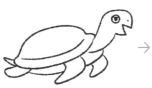

加上腹部、腳和尾巴

完成！

畫出細節，完成！

描一描！

畫一畫

【正面】

小小的頭和
得意的笑臉

雙手打橫，畫出腹部

挺著大大的龜殼

完成！

畫出細節，完成！

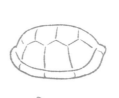

描一描！

畫一畫

【驚嚇】

伸直冒出的脖子，
一臉目瞪口呆的表情

龜殼也伸出長長的手

加上內側的手、後腳、
腹部和尾巴

完成！

畫出細節，完成！

描一描！

畫一畫

【睡覺】

畫出龜殼

加上圖案，沒有
畫出手腳和尾巴

完成！

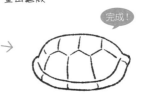

睡覺中的烏龜，
完成！

描一描！

畫一畫

【正面】

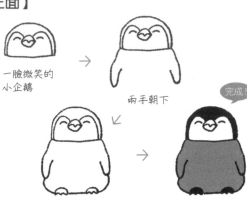

一臉微笑的
小企鵝

兩手朝下

完成！

胖嘟嘟的身體加
腳丫

塗上顏色，
完成！

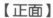✏️描一描！

畫一畫

【跑動】

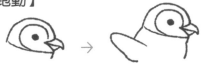

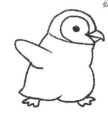

畫出圓圓的頭和
鳥喙

手往上揮，
好像要飛起來

完成！

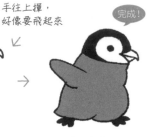

胖嘟嘟的身體，
腳丫大步邁開

塗上顏色，
完成！

✏️描一描！

畫一畫

【滑行】

畫出圓圓的頭和
鳥喙

腹部貼地的身體，
再加上小手

完成！

腳丫離地加動作線

塗上顏色，完成！

✏️描一描！

畫一畫

【睡覺】

畫出圓圓的頭和鳥
喙，眼睛閉起來

平貼趴下的身體

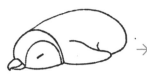

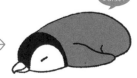

完成！

手也平貼在地上

塗上顏色，完成！

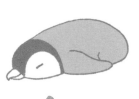✏️描一描！

畫一畫

貓頭鷹

【正面】

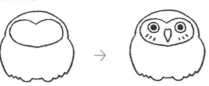

鋸齒狀的不倒翁，
加一個心形

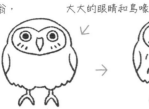

大大的眼睛和鳥喙

完成！

畫出兩爪的腳，
和側邊的翅膀

畫出毛流，
完成！

描一描！

畫一畫

【微笑】

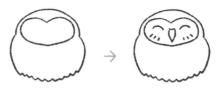

鋸齒狀的不倒翁，
加一個心形

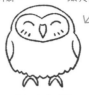

微笑的眼睛加鳥喙

完成！

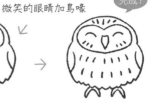

畫出兩爪的腳，
和側邊的翅膀

畫出毛流，完成！

描 描！

畫一畫

【歪頭】

心形的臉斜一邊，加上
身體和腳的根部

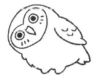

大大的眼睛和鳥喙，
翅膀畫上毛流

完成！

沿著根部畫出腳

畫出毛流，
完成！

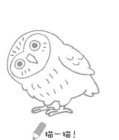

描一描！

畫一畫

【飛起】

圓臉圓眼的側臉，
畫出頭部和胸部

翅膀展開，加上
鋸齒狀毛流

完成！

足部加2隻腳

畫出毛流，完成！

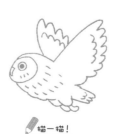

描一描！

畫一畫

【白文鳥的正面】

2層的鏡餅

雪人？長出了尾巴

畫出眼睛和鳥喙

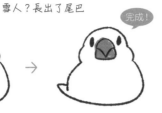

完成！

鳥喙塗上額色，完成！

🖊️描一描！

畫一畫

【白文鳥的斜側面】

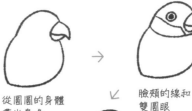

從圓圓的身體畫出鳥喙

臉頰的線和雙圓眼

畫出鳥爪和尾翅

完成！

塗上額色，完成！

🖊️描一描！

畫一畫

【鴨子的斜側面】

小小的頭加細脖子

圓滾滾的黑眼珠，鴨嘴上有兩點鼻孔

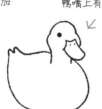

圓圓身體加尾巴

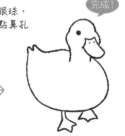

完成！

畫出有蹼的腳丫，完成！

🖊️描一描！

【鴨子睡覺】

鴨嘴加鼻子一點

有點扁扁的臉孔，眼睛閉起來

聳肩蜷曲的身體

完成！

畫出翅膀，完成！

🖊️描一描！

畫一畫

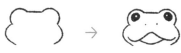 青蛙／壁虎

【青蛙的正面】

類似小熊的輪廓

畫出眼睛、鼻子和大嘴

完成！

張開的手和圓指尖，還有圓肚子

再畫出後腳，完成！

🖊描一描！

畫一畫

【青蛙的斜側面】

畫張斜斜的臉，加上兩個小突起

畫出眼睛、鼻子和裂嘴的大微笑

完成！

加上張開的手指和圓肚子

再畫出後腳，完成！

🖊描一描！

畫一畫

【壁虎的側面】

小小的側臉，大大的眼睛

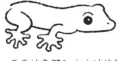

平平的身體和大大的後腳

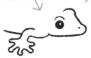

張開的手和圓指尖

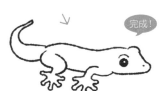

完成！

畫條粗粗的尾巴，完成！

🖊描一描！

【壁虎的斜側面】

小小的臉，大大的眼睛，和大大的「W」嘴

畫出茄子狀身體

臉的旁邊伸出手

完成！

加上尾巴和後腳，完成！

🖊描一描！

畫一畫

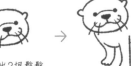

【水獺的基本動作】

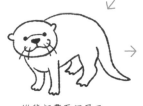

圓臉長出2根鬍鬚

畫出前腳和胸部

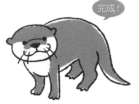

從背部畫至粗尾巴，
加上後腳和肚子

塗上顏色，完成！

完成！

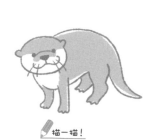

✏️描一描！

畫一畫

【水獺站立】

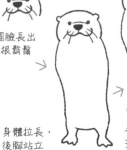

完成！

圓臉長出
2根鬍鬚

身體拉長，
後腳站立

手腳放前面，
畫出尾巴

塗上顏色，
完成！

✏️描一描！

畫一畫

【刺蝟的側面】

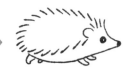

尖尖的臉加4根瀏海，
還有4隻小小的腳

畫出尖刺滿滿的輪廓

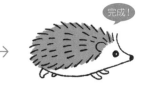

裡面也都是尖刺

塗上顏色，完成！

完成！

✏️描一描！

畫一畫

【刺蝟蜷曲】

尖尖的臉加4根瀏海，
畫一條線當腹部

畫出尖刺滿滿的輪廓

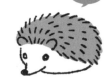

裡面也都是尖刺

塗上顏色，完成！

完成！

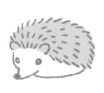

✏️描一描！

畫一畫

【站姿】

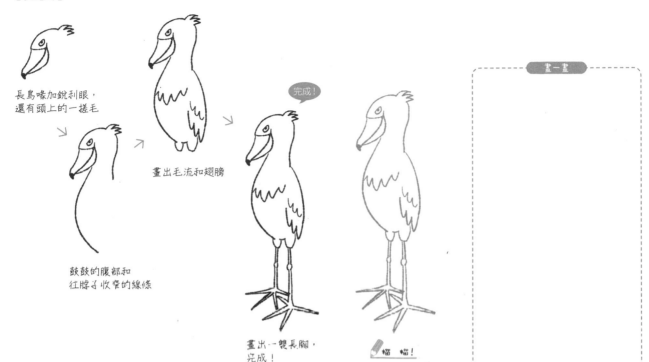

長鳥喙加銳利眼，
還有頭上的一撮毛

鼓鼓的腹部和
往脖子收窄的線條

畫出毛流和翅膀

完成！

畫出一雙長腳，
完成！

描 描！

畫一畫

【展翅】

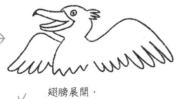

嘴巴張開看向遠方，
還有頭上的一撮毛

翅膀展開，
下面畫成波浪線

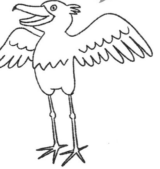
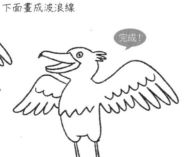

波浪線的下面有
身體和腳的根部

完成！

畫出一雙長腳，
完成！

描一描！

畫一畫

191

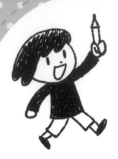

MEMO

喜歡的圖，再畫一次！

第 7 章
插圖應用

● 製作表情貼圖

讓我們以第1章描繪的「臉部表情」為基礎，創作出原創貼圖吧！
文字訊息就發揮各自的創意，試著以常用的一個詞點綴出可愛的貼圖吧！

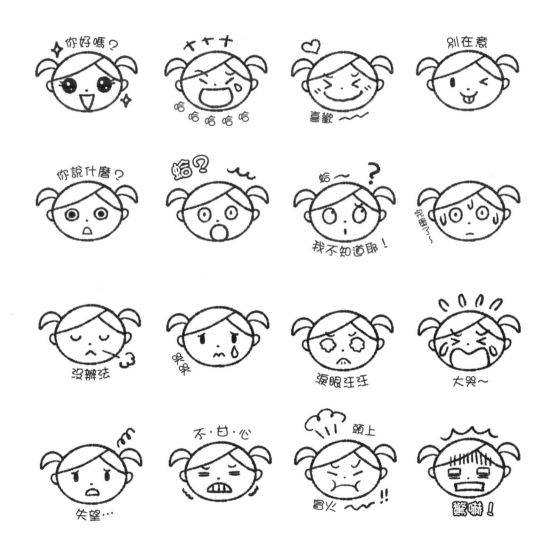

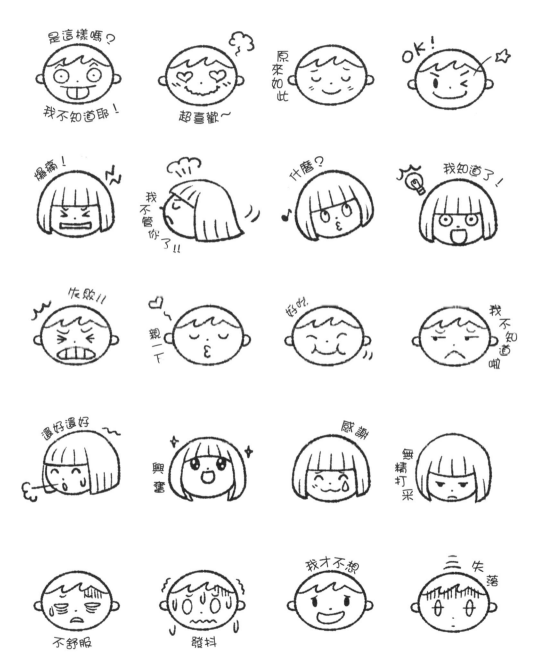

● 製作動作貼圖

讓我們以第2章描繪的「動作舉止」為基礎，創作出原創貼圖吧！
建議稍微變化髮型、服裝和姿勢喔！

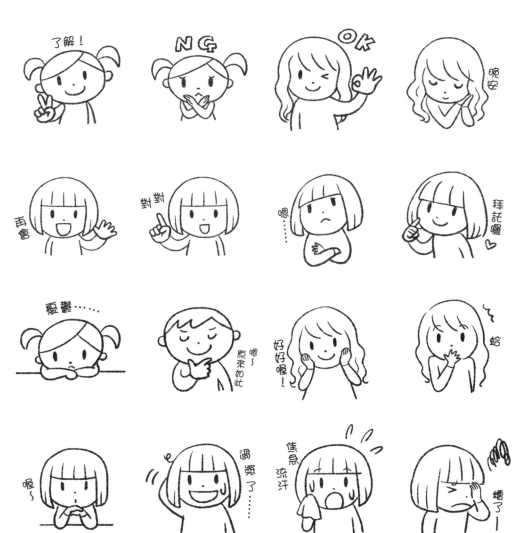

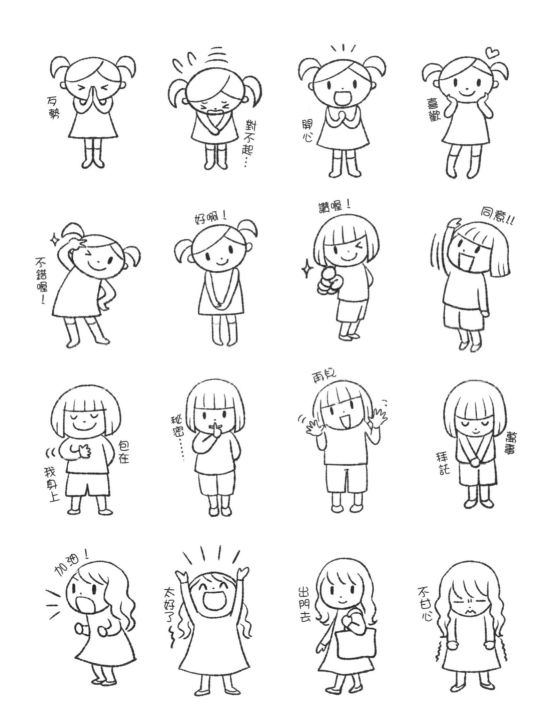

● 安親班和幼稚園的日常

與孩童相關的工作中，經常會以繪圖公告一些活動和聯絡事項。
讓我們運用第 3 章的「兒童插圖」創作有趣的訊息吧！

安親班
通知

副食品的餵食方法

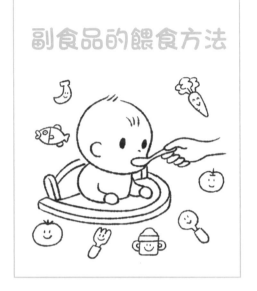

安親班
通知

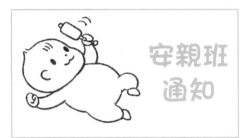

聯絡
資訊

嬰幼兒危險
防止措施

聯絡
資訊

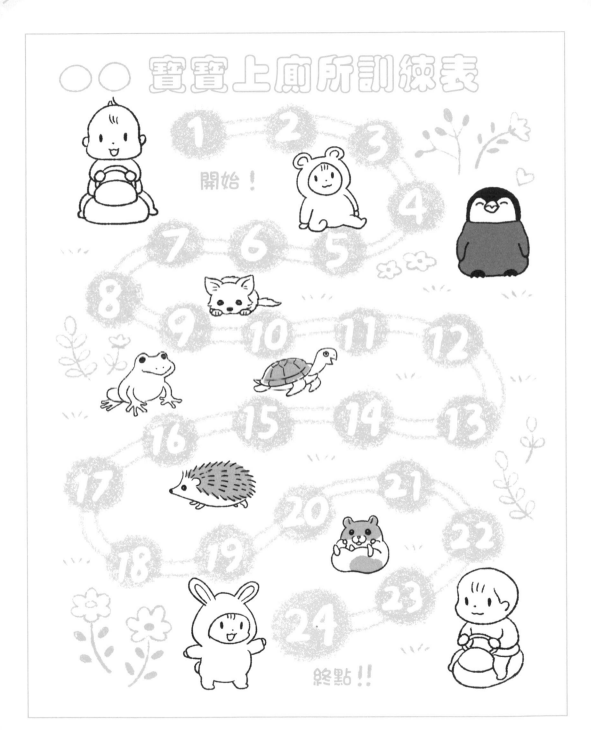

○○ 寶寶上廁所訓練表

畫上插圖就變得
很溫馨！

大家的

作品展

小孩都喜歡畫畫和創作。除了個人作品還展出了
各班級依既定主題的創作。歡迎大家蒞臨參觀。

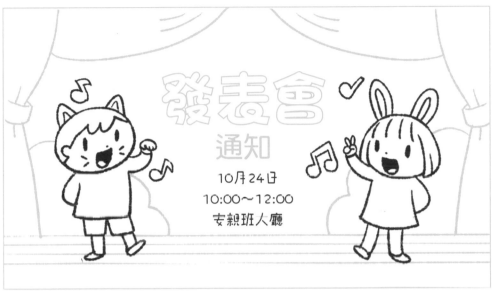

發表會
通知
10月24日
10:00〜12:00
安親班大廳

體操教室

配合兒童發育
發育成長的運動,
讓身體心理
都健康!

學童 安親班
兒童招生

讓我們運用小孩和家庭的插圖,創作感謝卡和通知單!
這也可以運用在宣導的海報喔!

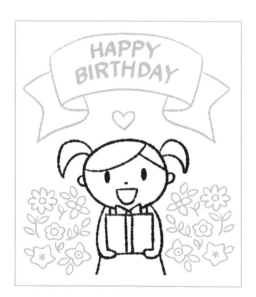

添加插圖表達心意！

挖馬鈴薯活動通知

時間：〇月×日
地點：△口農場
挖馬鈴薯活動。
可將採收的馬鈴薯帶回家
和家人享用。
必備物品：手套、長袖衫、長褲、
裝馬鈴薯的袋子

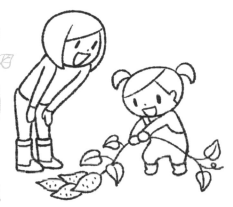

一直心存感謝

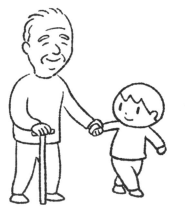

搥背券

1分鐘	←使用時請撕一張
3分鐘	
5分鐘	
10分鐘	
15分鐘	
20分鐘	

● 製作訊息貼圖

大家也可以在「動作舉止」和「家庭插圖」中添加文字和訊息。可自由寫入對話框，送出你的訊息。

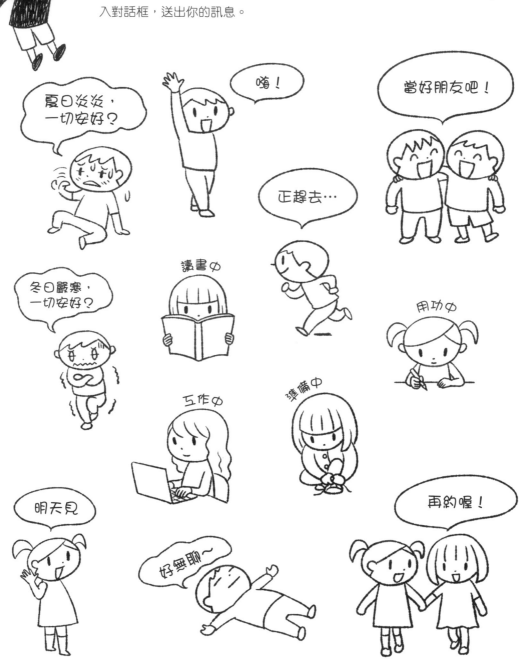

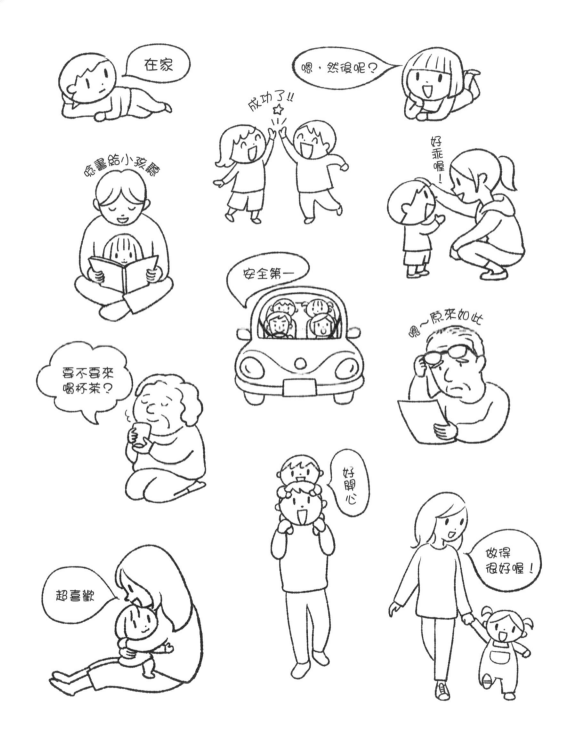

● 製作動物貼圖

只要在第 6 張描繪的「動物與生物」添加文字，就會變成有趣的訊息插圖。

來描繪貓咪和天竺鼠可愛的模樣吧！

還好嗎？

打擾了

令人震驚

万勢！万勢！

專注

什麼什麼？？

你說啥?!

陪我玩

貝爆……

耶～～

微笑

怎麼～じ

太好了

嚇我一跳～

蛤！

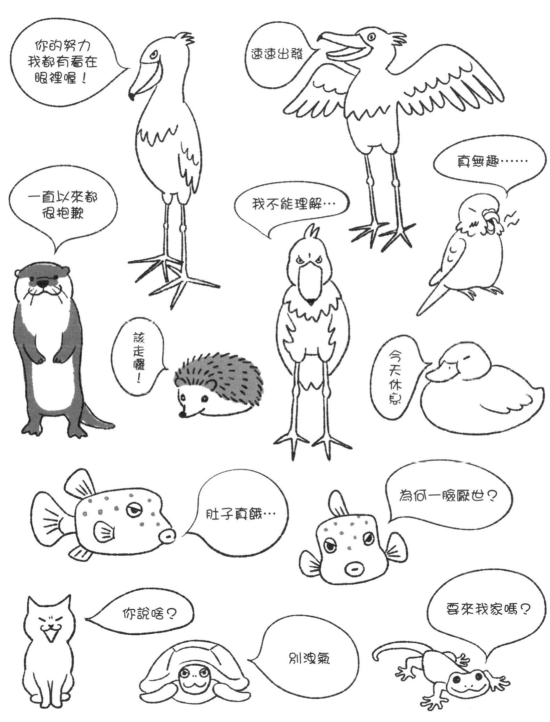

● 利用動物插圖製作卡片

畫個簡單的動物插圖，創作出感謝卡吧！
相信大家收到卡片時一定會很開心。

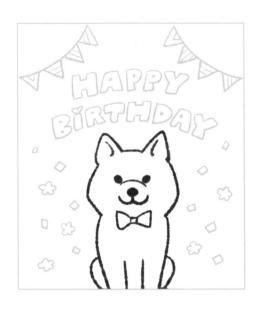

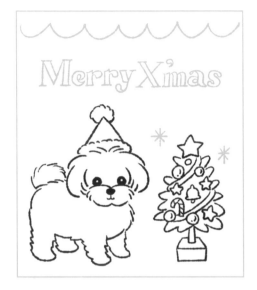

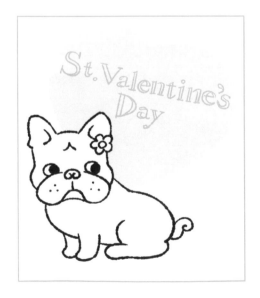

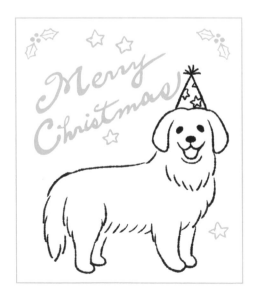

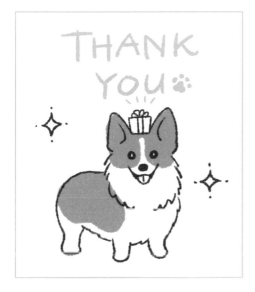

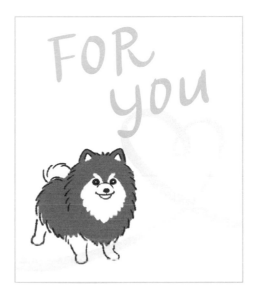

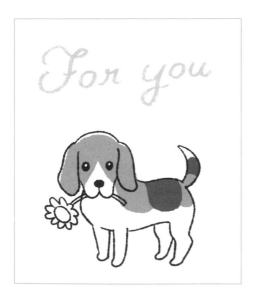

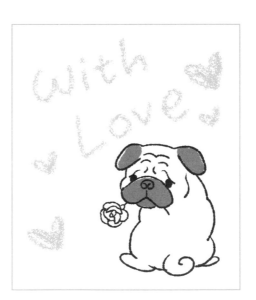

● 製作社團海報

大家何不利用第 4 章描繪的「運動插圖」，製作出以下的海報？
試著將制式服裝改畫成原創的設計吧！

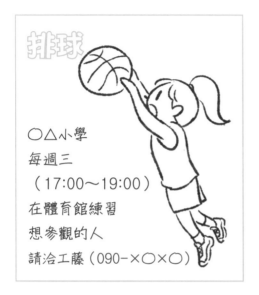

排球

○△小學
每週三
（17:00～19:00）
在體育館練習
想參觀的人
請洽工藤（090-×○×○）

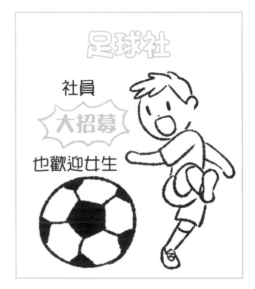

足球社

社員
大招募
也歡迎女生

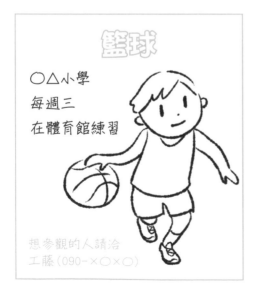

籃球

○△小學
每週三
在體育館練習

想參觀的人請洽
工藤（090-×○×○）

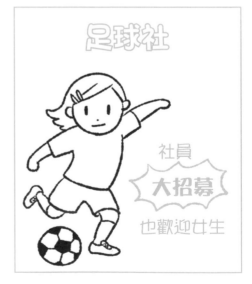

足球社

社員
大招募
也歡迎女生

以充滿力道的插圖吸引大家的目光！

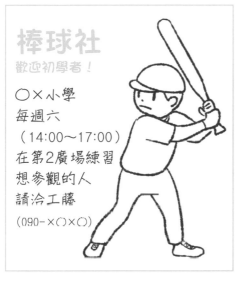

棒球社

歡迎初學者！

○×小學
每週六
（14:00～17:00）
在第2廣場練習
想參觀的人
請洽工藤
(090-×○×○)

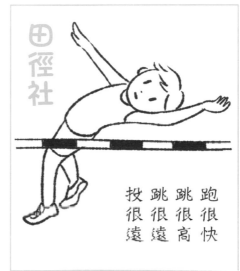

田徑社

投跳跳跑
很很很很
遠遠高快

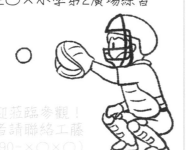

棒球社

歡迎初學者！

每週六（14:00～17:00）
在○×小學第2廣場練習

歡迎蒞臨參觀！
意者請聯絡工藤
(090-×○×○)

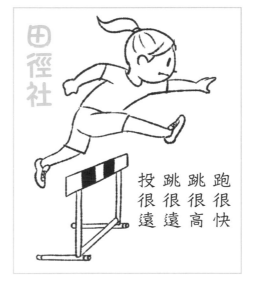

田徑社

投跳跳跑
很很很很
遠遠高快

● 運動插圖的應用

大家還可以將插圖運用在運動的相關活動，或具有運動形象的事物。
可添加文字或剪影等做出各種變化。

何不來跳芭蕾舞
打造美麗和健康

● 婚禮喜帖

何不在迎賓板和喜帖添加插圖？描繪出類似自己面容和髮型的插圖也別具樂趣。

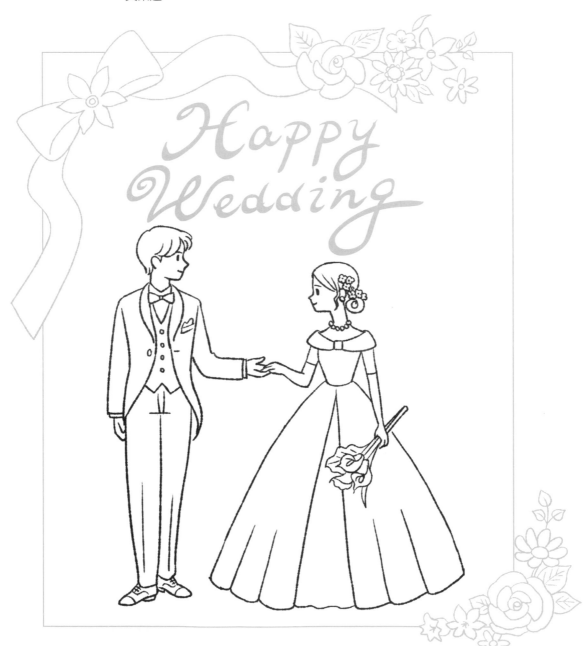

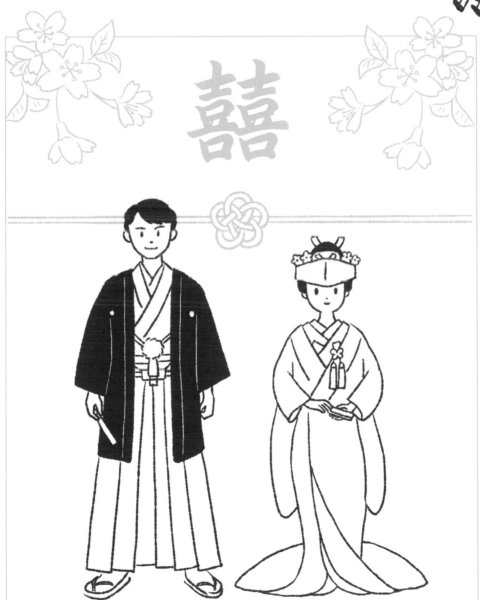

● 有個性的服裝插圖

在第 5 章介紹了各種服裝和角色。

將眼睛畫大或利用黑色，就能使插圖變得更有個性，試著自由發揮吧！

● 天使的眼睛畫得又大又圓

 →

✏ 描一描！

畫一畫

● 惡魔的頭髮和衣服塗黑

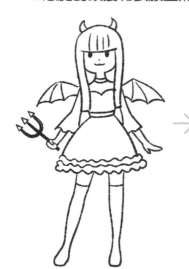 →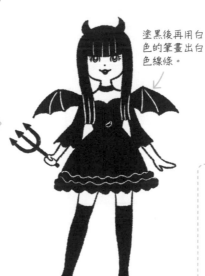

塗黑後再用白色的筆畫出白色線條。

✏ 描一描！

畫一畫

●古典女僕裝

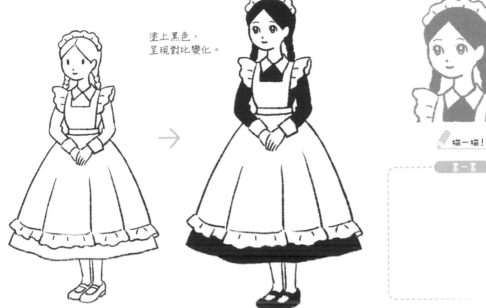

塗上黑色，
呈現對比變化。

描一描！

畫一畫

●裝扮風女僕裝

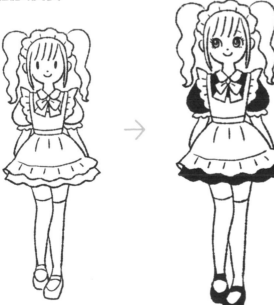

髮色可以塗上
粉紅色等色彩。

描一描！

畫一畫

● 華麗的女神

臉畫得細長一些，
添加頭髮的光澤。

🖍 描一描！

画一画

● 神秘的魔法師

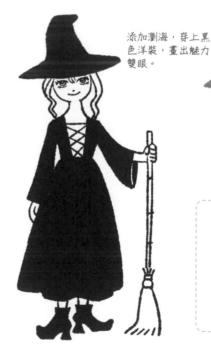

添加瀏海，穿上黑
色洋裝，畫出魅力
雙眼。

🖍 描一描！

画一画

Halloween party

穿搭寫生

在街頭看到衣著有品味的人、喜歡的服飾、欣賞的穿搭,都可以先記錄下來,這樣在描繪服裝時就會更順手、更有樂趣。

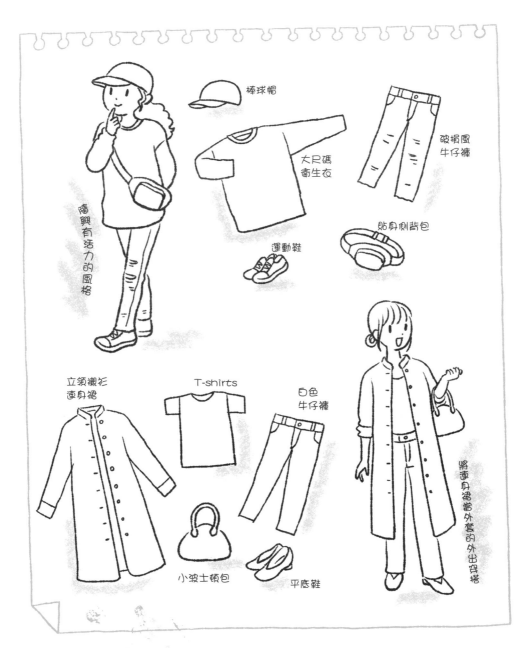

隨興有活力的風格

棒球帽

大尺碼衛生衣

運動鞋

破損風牛仔褲

貼身側背包

立領襯衫連身裙

T-shirts

白色牛仔褲

小波士頓包

平底鞋

將連身裙當外套的外出穿搭

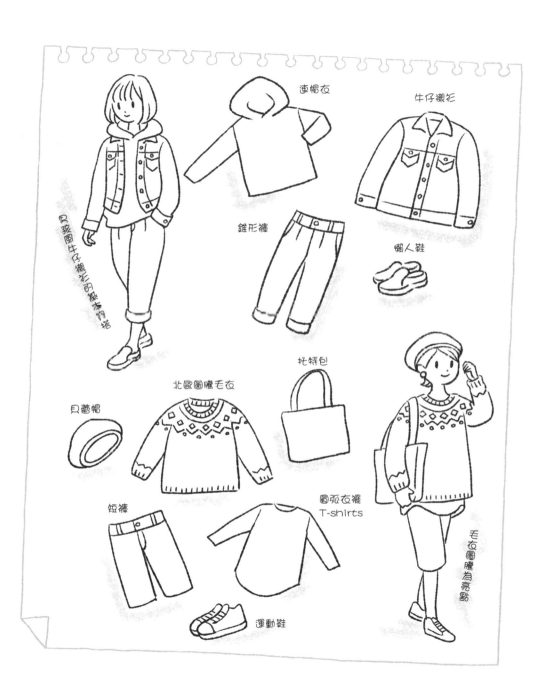

連帽衣

牛仔襯衫

錐形褲

懶人鞋

男孩風牛仔襯衫的基本穿搭

托特包

北歐圖騰毛衣

貝蕾帽

圓弧衣襬
T-shirts

短褲

運動鞋

毛衣圖騰為亮點

感謝大家將 1 枝鉛筆！輕鬆畫插圖練習本第 2 彈翻閱到最後！

不知道大家是否滿意這次的內容？

除了「描一描」→「畫一畫」，各位可以在另外一張紙上，

畫得大一些、加上可愛的花樣或圖案，或是塗上喜歡的顏色，

隨心所欲地自由變化。

我希望大家可以將本書當成參考，

畫出屬於自己風格的生動插圖！

另外，也希望之後有機會再與大家相遇。

Nozomi Kudo

做得好！
最後描一描
紀念蛋糕吧！

在卡片上留言吧！

 描一描！

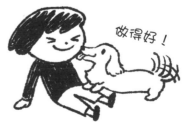

做得好！

作者：Nozomi Kudo

插畫家，為 illustrators 通信會員，生於北海道，畢業於女子美術短期大學造形科。主要著作包括『＊1枝鉛筆！輕鬆畫插圖練習本』（Hobby JAPAN）『環遊世界甜點著色本』、『紅、藍、黑的 10 秒插畫秀！』（皆由廣濟堂出版）、『每天畫一點，有趣簡單又可愛的原子筆插畫習帖』（Cosmic 出版）等。從事角色繪本、實用書、雜誌、漫畫、教科書等各領域的插畫工作。（＊繁中版由北星圖書事業股份有限公司出版）

官網：https://room226.jimdofree.com/

【製作人員】

封面設計	澀谷明美〔CimaCoppi〕
文字設計	石戶谷理敬〔Yard Seeds〕
企畫編輯	森基子〔Hobby JAPAN〕
編輯協助	宮崎綾子〔AMARGON〕

1枝鉛筆！輕鬆畫插圖練習本

人物表情和動作、服裝、動物等大集合

作　　者	Nozomi Kudo	
翻　　譯	黃姿頤	
發　　行	陳偉祥	
出　　版	北星圖書事業股份有限公司	
地　　址	234 新北市永和區中正路 462 號 B1	
電　　話	886-2-29229000	
傳　　真	886-2-29229041	
網　　址	www.nsbooks.com.tw	
E－MAIL	nsbook@nsbooks.com.tw	
劃撥帳戶	北星文化事業有限公司	
劃撥帳號	50042987	
出 版 日	2022 年 12 月	
I S B N	978-626-7062-43-2	
定　　價	400 元	

如有缺頁或裝訂錯誤，請寄回更換。

えんぴつ１本！續らくらくイラスト練習帳
© Nozomi Kudo

國家圖書館出版品預行編目（CIP）資料

1枝鉛筆!輕鬆畫插圖練習本：人物表情和動作、服裝、動物等大集合 / Nozomi Kudo作；黃姿頤翻譯. -- 新北市：北星圖書事業股份有限公司, 2022.12
224面；18.7×23.0公分
譯自：えんぴつ1本!らくらくイラスト練習帳 續
ISBN 978-626-7062-43-2(平裝)

1.CST: 插畫 2.CST: 繪畫技法

947.45　　　　　　　　　　111016079

官方網站　　　臉書粉絲專頁　　　LINE 官方帳號